U0011640

This is
Rembrandt

Mirror 029

This is 林布蘭
This is Rembrandt

國家圖書館出版品預行編目 (CIP) 資料

This is林布蘭/喬蕊拉.安德魯斯(Jorella Andrews)著；尼克.希金斯(Nick Higgins)繪；
劉曉米譯. -- 增訂二版. --
臺北市：天培文化有限公司出版：九歌出版社有限公司發行, 2022.09
面；　公分. -- (Mirror ; 29)
譯自：This is Rembrandt.
ISBN 978-626-96096-8-0(平裝)

1.CST: 林布蘭(Rembrandt Harmenszoon van Rijn, 1606-1669) 2.CST: 畫家 3.CST: 傳記

　　　940.99472　　　　　　111012148

作　　者 —— 喬蕊拉・安德魯斯（Jorella Andrews）
繪　　者 —— 尼克・希金斯（Nick Higgins）
譯　　者 —— 劉曉米
責任編輯 —— 莊琬華
發 行 人 —— 蔡澤松
出　　版 —— 天培文化有限公司
　　　　　　台北市105 八德路 3 段 12 巷 57 弄 40 號
　　　　　　電話／ 02-25776564・傳真／ 02-25789205
　　　　　　郵政劃撥／ 19382439
　　　　　　九歌文學網 www.chiuko.com.tw
印　　刷 —— 晨捷印製股份有限公司
法律顧問 —— 龍躍天律師・ 蕭雄淋律師・ 董安丹律師
發　　行 —— 九歌出版社有限公司
　　　　　　台北市105 八德路 3 段 12 巷 57 弄 40 號
　　　　　　電話／ 02-25776564 ・ 傳真／ 02-25789205
增訂二版 —— 2022 年 9 月
定　　價 —— 280 元
書　　號 —— 0305029
Ｉ Ｓ Ｂ Ｎ —— 978-626-96096-8-0(平裝)

（缺頁、破損或裝訂錯誤，請寄回本公司更換）
版權所有・翻印必究

This is Rembrandt

林布蘭

喬蕊拉·安德魯斯（Jorella Andrews）著／尼克·希金斯（Nick Higgins）繪

劉曉米　譯

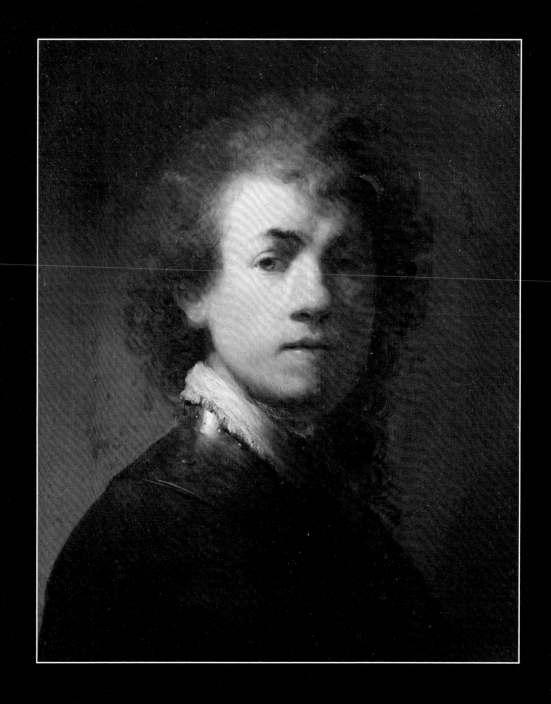

《穿著頸甲的自畫像》
林布蘭，約一六二九年

油彩，畫布
38 × 30.9 公分（15 × 12 英寸）
日耳曼國家博物館（Germanisches Nationalmuseum），
紐倫堡，清點編號：GM391

林布蘭‧凡‧萊茵是典型的古典（十八世紀前）大師。對許多愛上美術館賞畫的藝術人口來說，傳統繪畫就該如他的畫作，有著細緻、逼真、深刻，能觸動靈魂的氛圍。然而林布蘭一生中，並非始終備受青睞。繪畫和版畫的如實詮釋角度，毀譽參半。他過世後超過一世紀之久，許多學院出身的藝術理論家和評論家，都視他的風格如敝屣。幸而到了十九世紀，他的畫作受到當時藝術家的支持，在革命和時代鉅變的刺激下，這些藝術家認為，林布蘭有著激進的精神，而且作品也滲透著道地的現代價值觀，不啻同道中人。

林布蘭誕生於十七世紀初，當時新建立的荷蘭共和國，正值全盛時期，因此作為一名畫家，林布蘭很快便闖出名號，賺得大量財富，生活之富裕，直比後世的搖滾巨星。但他出手闊綽，入不敷出，再加上生涯中期，大眾的品味更迭，種種因素，鑄成林布蘭悲慘的未來；舉債、贊助人背離、心愛的人相繼離世，在乖舛的遭遇中，他窮困潦倒以終。然而他創作的熱情不輟，晚年留下的畫作，可說是他最細膩敏銳和坦率真誠的作品，而且經久不衰。

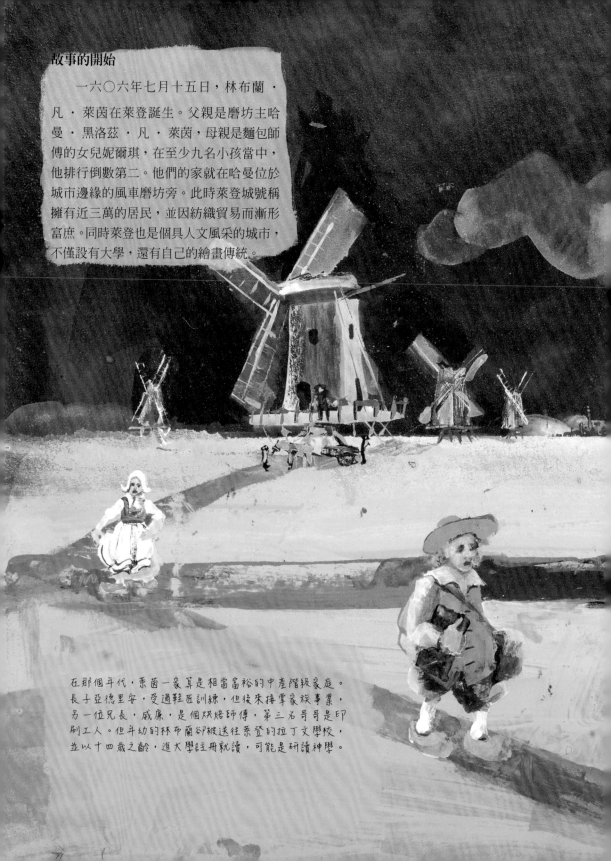

故事的開始

　　一六〇六年七月十五日，林布蘭・凡・萊茵在萊登誕生。父親是磨坊主哈曼・黑洛茲・凡・萊茵，母親是麵包師傅的女兒妮爾琪，在至少九名小孩當中，他排行倒數第二。他們的家就在哈曼位於城市邊緣的風車磨坊旁。此時萊登城號稱擁有近三萬的居民，並因紡織貿易而漸形富庶。同時萊登也是個具人文風采的城市，不僅設有大學，還有自己的繪畫傳統。

　　在那個年代，萊茵一家算是相當富裕的中產階級家庭。長子亞德里安，受過鞋匠訓練，但後來掌家族事業，另一位兄長，威廉，是個烘焙師傅，第三名哥哥是印刷工人。但年幼的林布蘭卻被送往萊登的拉丁文學校，並以十四歲之齡，進大學註冊就讀，可能是研讀神學。

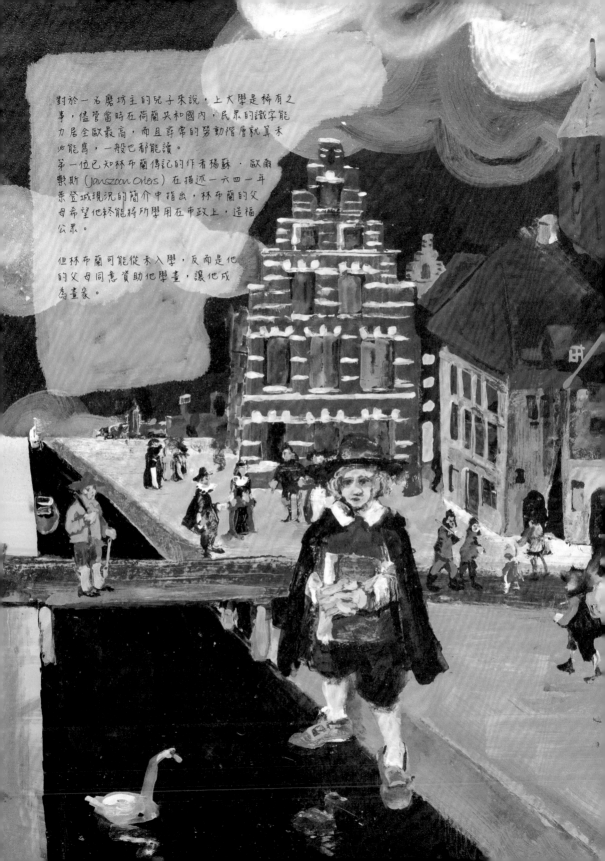

對於一名磨坊主的兒子來說，上大學是稀有之事，儘管當時在荷蘭共和國內，民眾的識字能力居全歐最高，而且尋常的勞動階層就算未必能寫，一般也都能讀。

第一位已知林布蘭傳記的作者楊蘇・歐爾樂斯（Janszoon Orlers）在描述一六四一年萊登城現況的簡介中指出，林布蘭的父母希望他終能將所學用在市政上，造福公眾。

但林布蘭可能從未入學，反而是他的父母同意資助他學畫，讓他成為畫家。

成長於黃金年代

新興的荷蘭共和國所創造的世界，是孕育林布蘭的搖籃。荷蘭共和國爲低地國家之一，盤據了一小段的北海岸線，大部分的領土都低於海平面：數世紀以來，該國一直有技巧地把鹽澤開墾爲土地，並在其上耕種、興建。到十七世紀時，此地帶已變成歐洲前所未有的富裕國度。

這樣的繁榮昌盛根植於早期的宗教、政治和經濟變革。低地國家一直受哈布斯堡王朝的神聖羅馬帝國統治，該王朝位於遙遠的維也納。到一五一六年，哈布斯堡王朝也繼承了西班牙的王位，統治重心便移轉到西班牙。但此時低地國家的北方省分多半信奉新教，領主卻永遠是天主教徒。一五七九年，這些北方省分宣布獨立，隨後展開近八十年的戰爭。林布蘭就誕生在這樣的時代背景下，當時已打了二十多年的仗。哈布斯堡王朝最後戰敗，因爲當時的新荷蘭共和國擁有經濟強權和全歐最強大的商船船隊。

共和國是造船中心，長久以來，還是穀物、木材等主要產品的輸出樞紐。一六○二年聯合東印度公司成立後，共和國的經濟勢力擴展到全球，聯合西印度公司在一六二一年跟進，並在爪哇島、加勒比海和美國東岸建立殖民地。新阿姆斯特丹——現在的紐約，在一六二六年誕生。這些公司進出口各種物品，包括香料、絲綢、瓷器和鬱金香，而且積極參與奴隸買賣。借用英國大使威廉・譚波爵士（Sir William Temple）——在一六六八年到一六七九年之間出使共和國——所說的話：「不論在當今的世代，或者歷史上的任何時期，都不曾有國家能建立如此遼闊的商業版圖。」

這些改變無疑對共和國的藝術生態產生劇烈衝擊：靜物畫表現成堆的世界各地產物，肖像畫描繪的是富裕和越來越有權勢的商人；海景和風景畫大受歡迎，遊客也對美麗、整潔、井然有序的荷蘭城市讚譽有加。

懷抱極大熱情投入繪畫學習

在父母的支持下，林布蘭投身雅柯布 · 凡 · 斯瓦南布赫（Jacob van Swanenburgh，一五七一－一六三八）門下，接受繪畫訓練。斯瓦南布赫是當地的一名畫家，專畫肖像、建築景物和想像的地景風貌。曾在當時公認為世界藝術重鎮的義大利居住並工作多年。林布蘭跟斯瓦南布赫學習基礎的繪畫技巧，但他的風格對年輕畫家來說，無法產生長遠影響。

於是僅學了六個月，便在同年（一六二四年），改向阿姆斯特丹的知名歷史畫畫家彼得 · 拉斯曼（Pieter Lastman，一五八三－一六三三）學習。拉斯曼也在義大利習畫。他在那裡見識到卡拉瓦喬的作品，後者對身體肌理和情感的細節精準描繪，結合戲劇化的構圖與唐突的明暗轉折，令他大獲啟發。他把對卡拉瓦喬的熱愛傳遞給年輕的學徒，而終其一生，林布蘭的作品裡，都貫穿著這些彷如有生命律動的特質，而且隨著技藝的成熟，更顯精妙。

林布蘭早期所畫的《巴蘭和他的驢子》（一六二六年），便是以拉斯曼的作品為本，或許特意向他致敬。這是選自聖經故事的題材，講述一頭驢子試圖警告牠的主人術士巴蘭，天使被派來阻攔他前往敵方土地，但他視而不見。巴蘭痛打驢子，怪牠倔強不聽使喚，直到可憐的動物奇蹟地張嘴說話，才揭露真相。林布蘭的版本顯現他在單一場景的侷限下，講述精彩故事的能力。正如導演彼得 · 格林納威（Peter Greenaway，一九四二－）所稱，那是「電影般的」畫面。

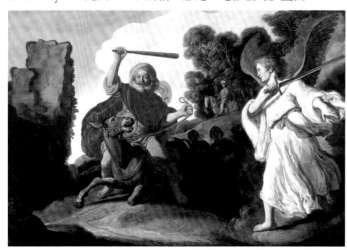

《巴蘭和他的驢子》
彼得 · 拉斯曼，一六二二

油彩，油畫板
40.3 × 59.4 公分（15⅞ x 23⅜ 英寸）
私人收藏，倫敦

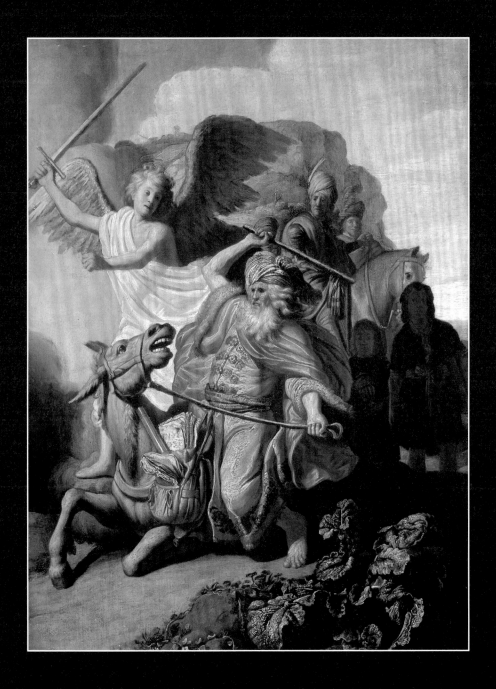

《巴蘭和他的驢子》
林布蘭，一六二六

油彩，油畫板
63 × 46.5 公分（24⅞ × 18⅜ 英寸）
巴黎康納克傑博物館

兩位奇才

　　一六二五年，在結束短暫的學徒生涯後，林布蘭告別拉斯曼，回到萊登，和當地另一位畫家楊・列文斯（Jan Lievins，一六〇七－一六七四）聯手開設自己的畫室。林布蘭可能再次和父母同住——他此時期的畫作，多半描繪家族成員——而且由於十七世紀時，大多數的荷蘭畫家都將畫室設在自己家中，因此林布蘭的家，或許就是兩名年輕人工作的地方。

　　列文斯比林布蘭小一歲，也是拉斯曼的學生。兩名青年很快就因爲年紀輕輕便擁有如此非凡的技巧而廣受矚目。的確，根據歐爾樂斯的指南，列文斯十二歲時，便在萊登遠近馳名。他們似乎合作無間，在技巧上彼此切磋，並共用同一名模特兒；兩位藝術家這段時期的作品有時會教人混淆。到了一六二八年，林布蘭也收了幾名學生，其中包括黑瑞特・道（Gerrit Dou，一六一三－一六七五），年方十五，和較不知名的伊薩克・約德爾維爾（Isaac de Jouderville，一六一二－一六四五）。兩人都和他學了三年，並且支付優渥學費——一年大約一百基爾德。道日後會成名，卻完全跳脫老師的風格：他的作品精細描繪日常百態，極盡所能地讓表面呈光滑狀，不見筆觸，並創立萊登精細畫派（fijnschilders）。

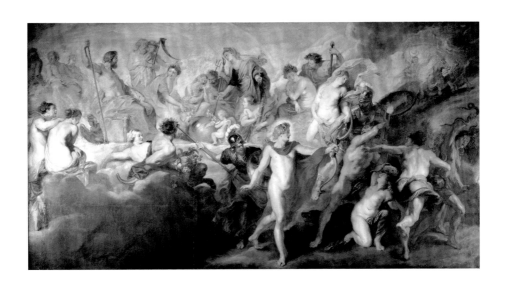

《諸神會議》
（ *Council of the Gods* ）
彼得 · 保羅 · 魯本斯
一六二一－一六二五

油彩，畫布
394 × 702 公分
（155 × 276⅜ 英寸）
巴黎羅浮宮

對魯本斯的熱愛

　　如我們所見，一六二〇和一六三〇年代，亦即林布蘭剛成爲畫家時，新的繪畫類型漸受歡迎：靜物、新商人階層的人物描繪、地景和海景畫，以及描繪日常居家生活的風俗畫。法蘭斯 · 哈爾斯（Frans Hals，約一五八二－一六六六）筆下質樸生動的尋常百姓肖像，是極受喜愛的作品。但此時期低地國家中，最享盛名的藝術家非彼得 · 保羅 · 魯本斯（一五七七－一六四〇）莫屬，他是南方省分的安特衛普人，當時，該地依然屬哈布斯堡王朝管轄。

　　即便當時初出茅廬，林布蘭已有粉絲，然而他並未目空一切，終其一生他都敬畏魯本斯。有很長一段時間，他甚至在某些方面效法他，因爲魯本斯不僅因個人的藝術才華馳名，他的財富、社會威望，其圓滑的外交手腕和機敏的商業頭腦所產生的世界性影響，都教人大爲欽慕。作爲一位聲譽如日中天的藝術家，他充分利用手邊的機會，非但對歐洲國王的委託交出漂亮成績，還在安特衛普建立大型工坊——真的是一間工廠——他和他的助理在那兒製作上千的畫作，送往自由市場銷售。魯本斯和林布蘭的老師一樣，都曾在義大利居住和工作多年。對魯本斯而言，威尼斯善用色彩的大師提香是偉大的楷模。

打破傳統

一六二〇和一六三〇年代，林布蘭主要似乎都取材於歷史和聖經中的場景。雖然靜物畫和風俗畫極受歡迎，取得商業上的成功，但許多藝術愛好者依舊認為，偉大的藝術家應該畫些典型的歷史、聖經，和古典神話裡的英雄事蹟。雖然荷蘭新教教堂崇尚樸素，但宗教作品依舊有市場需求，像是一些俗世環境，通常是家裡，畫作可以成為私人禮敬祈禱的重點。

此時期的林布蘭還因蝕刻畫聞名，其中有他觀察街景，巧妙勾勒出的都會日常生活風貌。《畫室裡的畫家》（An Artist in His Studio）是此時期相當獨特的作品。描繪的似乎是林布蘭自己工作的情形。畫裡畫家身上罩著大袍子，頭上戴頂帽子——可能是為了保暖——被置放在畫面背景左側。全畫的焦點是背對觀者的大畫架與畫板。畫家也正琢磨著畫布上所呈現之物，或者，可能正在心中構思接下來要怎麼畫。

工作中的畫家是林布蘭會多次提及的主題，此即為早期的範例。其他的十七世紀畫家也描繪過此主題，包括迪亞哥・維拉斯奎茲（Diego Velazquez，一五九九－一六六〇，西班牙畫家）一六五六年的《宮女》（Las Meninas），和楊・維梅爾一六六〇年代的《繪畫的藝術》（The Art of Painting）。但林布蘭感興趣的，似乎是孤獨、內省的藝術創作過程。

同樣引人注目的還有藝術家身畔、挨著牆放的大磨石，身後的桌子上，擺有幾只大玻璃瓶罐。通常準備顏料是學徒的工作，但在一六二〇年代晚期，林布蘭和列文斯均對碾磨、調合顏料的塗敷、黏結劑和固定劑、凡尼斯（保護漆）和罩染等做過大量實驗。儘管此階段，林布蘭的筆觸依舊相當平滑，但卻有豐富層次，因此能夠表現出多種不同的表面質感。

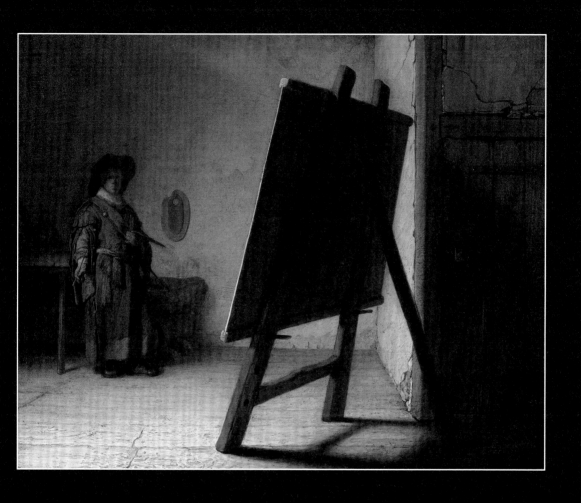

《畫室裡的畫家》
林布蘭，約一六二九年

油彩‧畫板
24.8 × 31.7 公分（9¾ × 12½ 英寸）
波士頓美術館
柔伊‧奧利佛‧雪曼（Zoe Oliver Sherman）藏品
為紀念莉莉‧奧利佛‧波爾（Lillie Oliver Poor）捐贈
清點編號:38.1838

有聲望的贊助人

待林布蘭在一六二八年開始招收學生時，他和列文斯已是名聲遠播，兩名出身萊登的年輕人終於引起共和國大人物的注意。康斯坦丁・海亨斯（Constantijn Huygens）是新的荷蘭省督（官方首長）——奧蘭治親王菲德烈克・亨利（Prince Frederick Henry）的私人祕書。雖然荷蘭共和國不是王國，但依然有貴族階級，而奧蘭治親王的位階最高。省督是共和國的公僕，權力有限，但他的地位高，影響力也大。海亨斯的工作包括替省督的收藏委製並購買聲譽日盛的藝術品。海亨斯是個有文化涵養、老於世故之人，他曾在萊登大學研習法律，這樣的資歷極適合擔任親王的得力助手。他比林布蘭和列文斯長十歲，同時還是享譽詩壇的詩人，能說多種語言，是有造詣的音樂家，纖細畫畫家，還是個曾遊歷甚廣的共和國外交家。一六二二年，他被英格蘭國王詹姆斯一世冊封爲騎士；甚至也是英國自然哲學家法蘭西斯・培根爵士的朋友。他還把約翰・多恩（John Donne，一五七二一一六三一）的詩譯成荷蘭文。

他不斷留意著有才華的藝術家。起初是因爲楊・列文斯的名聲，讓海亨斯重新關注萊登城。他自然也漸漸熟悉林布蘭的作品，並在一六三一年的自傳中，談及林布蘭「常人所不及的優雅筆觸」，和「在作品中傳遞熾烈情感」的能力。

海亨斯成爲兩位年輕藝術家的大力支持者和良師益友。例如他鼓勵林布蘭，持續專注在宗教和神話主題上，因爲海亨斯也認爲魯本斯是個令人心嚮往之的典範（只可惜這位安特衛普的藝術家竟受雇於仇家哈布斯堡王朝）。海亨斯還勸說兩名年輕人前往義大利，精進畫藝，卻徒勞無功。但他確信，這兩人已經和當代最有名的畫家平起平坐，而且很快便會超越他們。海亨斯代表親王買下數幅林布蘭的作品，這些畫被當成外交禮物贈送給英國國王，並收藏在英國皇家系列當中。

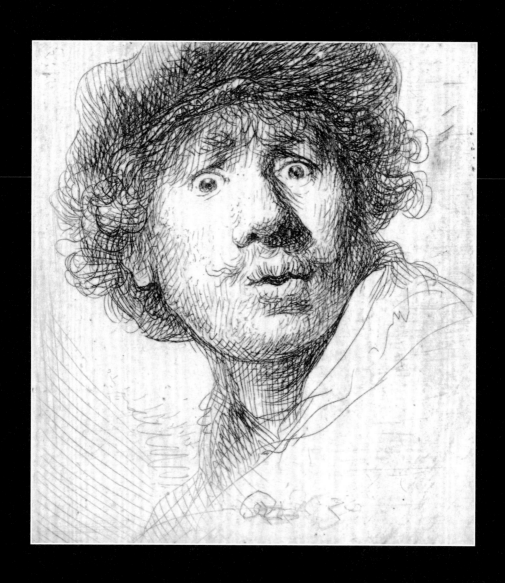

《雙眼大張的自畫像》
林布蘭，一六三〇

觸刻畫，5.1 × 4.5 公分（2 × 1¾ 英寸）
阿姆斯特丹國家博物館

飽藏情感的自畫像

「林布蘭的這幅自畫像幾乎是獨力完成,已成為畫家自畫像的基本樣式,和西方繪畫的主流風格。」——薇特拉娜・艾爾珀兒(Svetlana Alpers,一九三六,藝術史學家)

常以自身為模特兒,以及永不停歇的練習,是林布蘭能在作品中表現強烈情感的原因之一。的確,許多早期的自畫像都屬稱之為「tronies」(頭像習作)的類型——從心理學觀點切入的臉部圖像,並刻畫出多種性格和熱情。林布蘭會像演員那樣,端坐鏡前,做出不同表情,同時觀察並感受那些表情。由於畢生熱愛戲劇,他收集了不少奇裝異服和道具,於是在創作時,他會將觀察所得與想像結合,訴諸筆端。林布蘭是在拉斯曼門下學習時,產生對戲劇美學趣味的喜好,而多年以自己為模特兒所做的訓練,讓他養成不同凡響的臉部描繪技巧。除了繪畫之外,林布蘭還留下許多以自己臉部為本的素描和蝕刻版畫。一六三〇年他的《雙眼大張的自畫像》教人驚嘆,不僅因其流暢生動的線條,還因為林布蘭竟是在相當迷你的尺寸中——那臉不比一張郵票大——做到這一切。

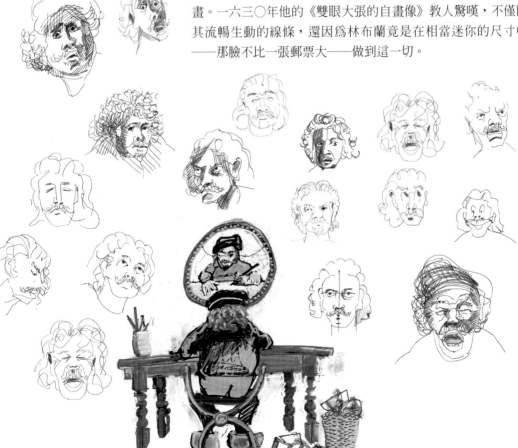

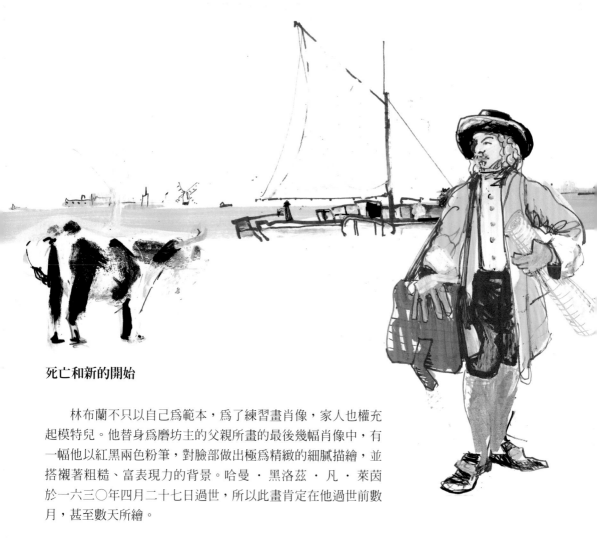

死亡和新的開始

　　林布蘭不只以自己為範本，為了練習畫肖像，家人也權充
起模特兒。他替身為磨坊主的父親所畫的最後幾幅肖像中，有
一幅他以紅黑兩色粉筆，對臉部做出極為精緻的細膩描繪，並
搭襯著粗糙、富表現力的背景。哈曼‧黑洛茲‧凡‧萊茵
於一六三〇年四月二十七日過世，所以此畫肯定在他過世前數
月，甚至數天所繪。

　　此時列文斯和林布蘭已卓然有成，讓萊登城，甚至彼此的
關係，已經變成不當的束縛。一六三一年，列文斯前往英國，
替宮廷和其他有聲望的贊助人工作。一六三〇年代晚期，他動
身前往安特衛普，在那，他終於得見他們偉大的偶像魯本斯
（最後完全承繼了他的風格）。林布蘭決定遷往阿姆斯特丹，雖
然那意味著他必須拋下寡居的母親和兄弟姊妹。一六三一年
尾，二十五歲的林布蘭在那個大城市定居，除了共和國境內的
少數幾趟旅行外，他終身都留在此地。某些學者懷疑林布蘭或
許曾經遠離家鄉——好比，去英國，因為他有幾幅蝕刻版畫描
繪英國的城市風貌，包括一幅標註著一六四〇年的倫敦聖保羅
主教座堂舊堂。但幾乎可以確定，這些只是臨摹自地誌版畫；
林布蘭的作品中也曾出現土耳其遺址，然而確定他不曾到鄂圖
曼帝國旅行。

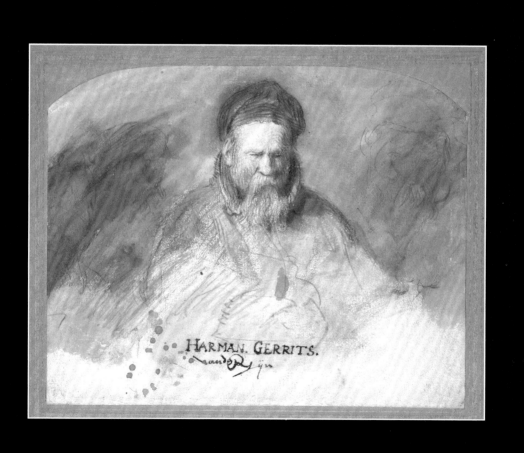

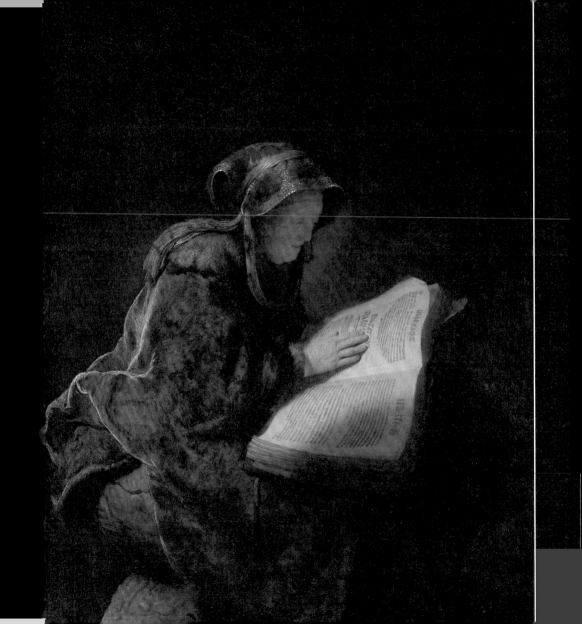

爲了紀念母親？

在搬離萊登前夕，林布蘭還畫了這幅描繪老婦人閱讀的動人側寫。他的母親妮爾琪非常可能就是此畫的模特兒。

林布蘭精於此類被稱爲「歷史肖像畫」（portraits histories）的創作。在這類畫作中，模特兒會以歷史或聖經人物的模樣呈現，而且需要他投入情感到肖像的特長，以及對戲劇的熱愛，所以他深感著迷。他在這幅畫裡把母親──假如果眞是她──描繪成女先知哈拿（或亞納），她以虔誠熱切的祈禱、日以繼夜的朝拜與禁食聞名。林布蘭敬佩母親平實低調的宗教熱忱，這樣一幅肖像畫，很適合用來頌揚她。儘管她出身於忠貞的天主教家庭，妮爾琪可能像她丈夫和林布蘭一樣，都是新教徒。雖然喀爾文教派是共和國的國教，官方教會是喀爾文思想發展出的荷蘭歸正教會，但約有三分之一的人口，包括許多上流階層人士，依舊信奉天主教。儘管無法公然朝拜，但共和國對宗教的包容態度，讓他們大抵還是能私下舉行自己的宗教儀式，不受干擾。

林布蘭的聖經敘事畫始終都有一個特點，就是從不說教。反而探究該情境的心理層面──透過與信仰的深刻連結，所產生的內在變化。雖然與當時的荷蘭繪畫一樣，此畫也探索別的主題：人們所接觸到的最新資訊科技，亦即閱讀印在紙上的文字。我們在此可以再度發現林布蘭的註冊商標──心理上的深度。林布蘭畫筆下的老婦人俯身對著巨大厚重的書本，與其說在閱讀，更像正順著燈光照亮的書頁，輕柔地挪動手指。雖然她的臉龐因反射光線而閃耀，但與手（林布蘭刻意強調）相較，依舊偏陰暗，彷彿在暗示，她近乎全盲。事實上，林布蘭終其一生都以教人驚詫的敏銳度，描繪各年齡層和背景的婦女，不僅如此，還包括衰老和脆弱的人或物。此作法與當時歐洲其他畫家越來越側重理想化與宏偉的藝術走向大相逕庭。

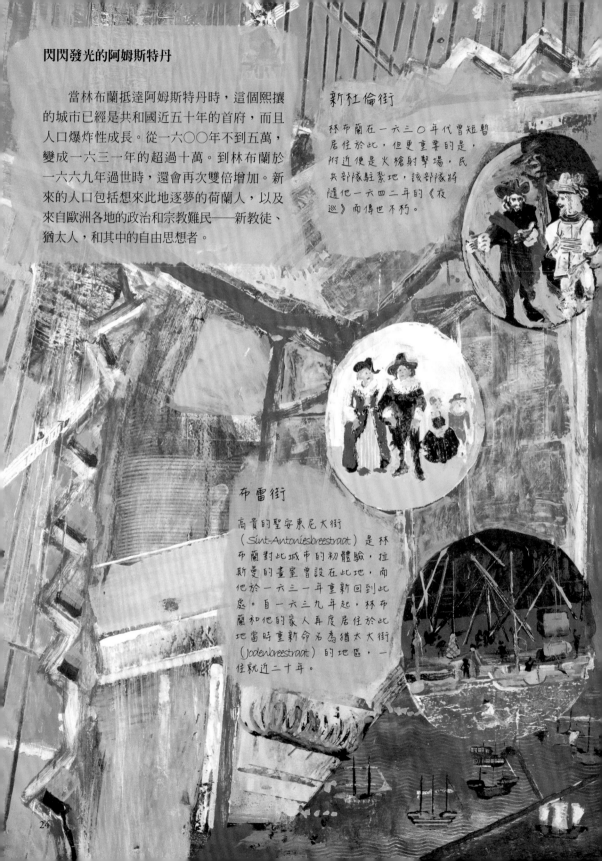

閃閃發光的阿姆斯特丹

當林布蘭抵達阿姆斯特丹時,這個熙攘的城市已經是共和國近五十年的首府,而且人口爆炸性成長。從一六〇〇年不到五萬,變成一六三一年的超過十萬。到林布蘭於一六六九年過世時,還會再次雙倍增加。新來的人口包括想來此地逐夢的荷蘭人,以及來自歐洲各地的政治和宗教難民──新教徒、猶太人,和其中的自由思想者。

新杜倫街

林布蘭在一六三〇年代曾短暫居住於此,但更重要的是,附近便是火槍射擊場,民兵部隊駐紮地,該部隊將隨他一六四二年的《夜巡》而傳世不朽。

布雷街

高貴的聖安東尼大街(Sint-Antoniesbreestraat)是林布蘭對此城市的初體驗,拉斯曼的畫室曾設在此地,而他於一六三一年重新回到此處。自一六三九年起,林布蘭和他的家人再度居住於此地當時重新命名為猶太大街(Jodenbreestraat)的地區,一住就近二十年。

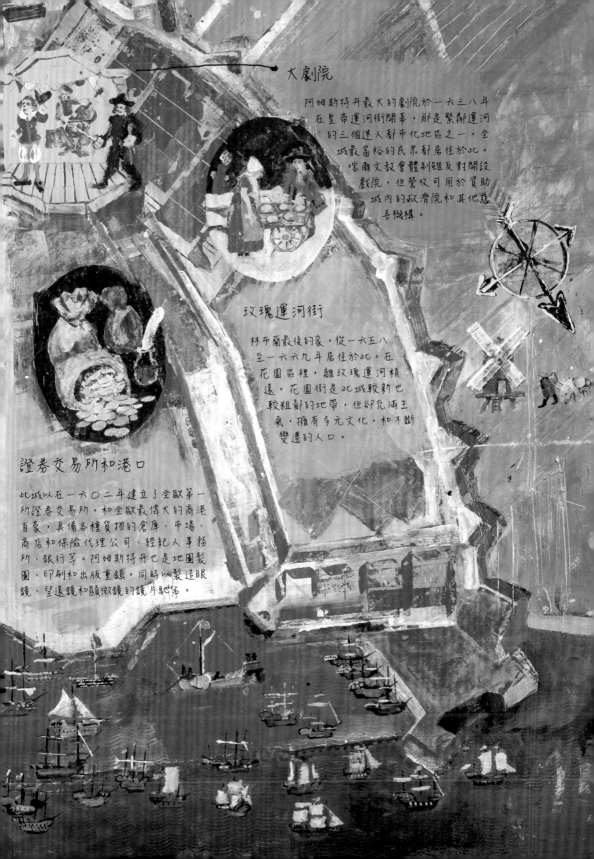

大劇院

阿姆斯特丹最大的劇院於一六三八年
在皇帝運河街開幕，那是緊鄰運河
的三個迷人都市化地區之一，全
城最富裕的民眾都居住於此。
喀爾文教會體制雖反對開設
戲院，但營收可用於資助
城內的救濟院和其他慈
善機構。

玫瑰運河街

林布蘭最後的家，從一六五八
至一六六九年居住於此。在
花園區裡，離玫瑰運河稍
遠。花園街是此城較新也
較粗鄙的地帶，但卻充滿生
氣，擁有多元文化，和不斷
變遷的人口。

證券交易所和港口

此城以在一六〇二年建立了全歐第一
所證券交易所，和全歐最偉大的商港
自豪。具備各種貨物的倉庫、市場、
商店和保險代理公司、經紀人事務
所、銀行等。阿姆斯特丹也是地圖製
圖、印刷和出版重鎮，同時以製造眼
鏡、望遠鏡和顯微鏡的鏡片馳名。

林布蘭鴻運當頭

　　林布蘭初抵阿姆斯特丹時的際遇，可說是一帆風順。他落腳的第一個住處便是亨德利克・凡・亞倫伯赫（Hendrick van Uylenburgh）的家，後者是位藝術品經銷商和企業家，擁有國際型客群。凡・亞倫伯赫的家在尊貴的聖安東尼大街。他有藝廊和工作室，兼具繪製肖像畫、儲藏藝品，和從義大利及德國進口畫作並展覽的功能。林布蘭在此處和其他畫家並肩創作，並收學徒和學生。

　　兩人間的關係似乎始於一六三一年，彼時林布蘭還在萊登。在此城市獲致成功，並收到豐厚利潤之後，林布蘭投資凡・亞倫伯赫的公司一千基爾德。在共和國裡，藝術買賣是有利可圖的事業，因為沒有太多的土地可以投資，大家自然把錢投資在畫上。而且不像歐洲其他人，各個階層的人都購買並委製藝術品。顯然，凡・亞倫伯赫對林布蘭的野心和他的才華同樣印象深刻。

　　在凡・亞倫伯赫的藝廊裡，林布蘭很快接到許多委製訂單，替城裡富裕的貴族和商人畫肖像，他們大多都是凡・亞倫伯赫的客人，或因贊助人海亨斯而對他青睞有加。

　　林布蘭的肖像畫無疑大受歡迎，因為他成功地顧及了兩種似乎是互相矛盾的要求。一方面他的顧客們想炫富，另一方面，無論他們的宗教或社會背景為何，大多數人都還是想傳達克己、謙遜、良好判斷力等價值，對喀爾文教徒來說，這些特質是如此重要。因此乍看之下，只會看見一些穿著黑衣的嚴肅男女，但仔細觀看之後，便可發現布料異常費工的織法，和服裝上的繁瑣細節。林布蘭以細膩寫實聞名，的確實至名歸，他幾乎信手拈來便可精準表現各種材料和表面的肌理，簡直如有魔法。他還會慫恿他的客人替他們的服裝添加具異國情調的單品，全是他或凡・亞倫伯赫為美化目的而購買，好比一件奢華的頭飾、誇張的蕾絲、斗篷，或看似金縷織成的整件馬褲。

驚人的群體肖像

一六三二年，在抵達阿姆斯特丹一年之後，林布蘭創作了他最知名的幾幅群像畫之一。裡頭有出名的外科大夫尼可拉斯・陶普（Dr Nicolaes Tulp）醫生，他正在解剖，屍體旁擠滿看得入迷的七名市府官員。這類的解剖通常在冬季進行，因為屍首——永遠是遭處死的男性罪犯——得那樣肚腹大敞地擺上好幾天。在鼓勵科學研究的文化裡，這些陰森的手術過程全被當成富教育意義的活動看待（不可否認，確實會造成轟動），並且售票。陶普用他的左手說明死者外露的肌腱能讓他的手——假如他活著——做出哪些動作。順道一提，這具屍首是萊登城的亞德利安・亞德利安茲，別名亞歷斯・金特，因搶劫而遭處決。

根據畫所描繪的細節，林布蘭勢必在解剖現場。然而，為了合宜，他顯然也做了點藝術上的破格。在現實中，手和腿會是最後解剖的部分，而非優先處理，因為四肢分解得比較慢。若如實呈現，我們看見的應該是被切割得面目全非的亞德利安。

至於藝術上的靈感，林布蘭則向魯本斯一六一二年所畫的《納稅銀》（*The Tribute Money*）取經。該畫描繪耶穌在聖殿裡與經師辯論，後者試圖試探他，以控告他。在林布蘭的構圖中，耶穌所在的位置換成陶普，而詐欺的經師們則換成政府官員。此畫的另一個特色是林布蘭的簽名。從一六三二年開始，他便只簽名不簽姓（我們在此可看見林布蘭所繪〔Rembrandt fecit〕的字樣。是仿照上一世紀的義大利大師們——達文西、米開朗基羅、拉斐爾和提香的作法。

《納稅銀》（局部）
彼得・保羅・魯本斯，約一六一二

油彩，畫板
144.1 × 189.9 公分（56¾ × 74¾ 英寸）
舊金山美術館（The Fine Arts Museums of San Francisco）館方購買
M.H. 笛洋藝術信託基金
44.11

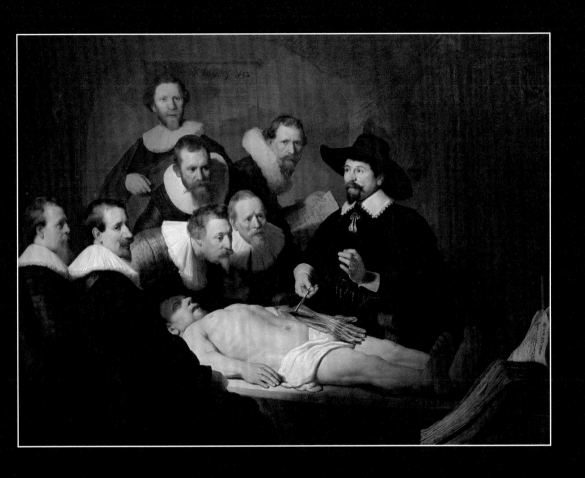

《尼可拉斯 · 陶普醫生的解剖課》
(*The Anatomy Lesson of Dr Nicolaes Tulp*)
林布蘭，一六三二

油彩，畫布
169.5 × 216.5 公分 （66⅜ × 85¼ 英寸）
海牙莫瑞泰斯皇家美術館

發揮影響力

　　整個一六三○年代，林布蘭聲望日隆。他在一六三二年畫了艾美莉雅 · 凡 · 索爾姆斯的肖像，她是省督菲德烈克 · 亨利的妻子。菲德烈克 · 亨利自己也委製了五幅以耶穌受難記為主題的大型系列畫作。可能是為了共和國新首都海牙的努兒登堡宮所準備。光這些委託案，就夠讓林布蘭忙到三○年代尾。

　　林布蘭不只仰賴海亨斯的贊助或凡 · 亞倫伯赫的顧客，他還廣交文化及專業人士。許多人──例如陶普醫生，都是醫療專業人士，在當時，城內有五到六十名的執業醫生。林布蘭也與許多來此避難，分屬不同宗教團體的信徒來往，像是葡萄牙猶太裔作家瑪拿西 · 本 · 以色列（Menasseh ben Israel），他還是共和國第一位希伯來文印刷業者，和偉大哲學家史賓諾沙的導師。

　　這些熟人有部分變成他的顧客。的確，阿姆斯特丹可說是當時世上最國際化的都會之一，因此，林布蘭也一直很有國際觀。透過此般連結網絡，他鞏固了自己的地位，成為炙手可熱的畫家。

主要的委製案

公會會員

活躍的社交圈

受到（海牙）
高位者的敬重

林布蘭最初在藝術買賣上所投資的一千基爾德勢必回本了，因爲他繼續似經紀人般，代理自己和其他畫家的作品。然而，根據一位直白且較無同情心的十八世紀傳記作家爾諾‧豪布拉肯（Arnold Houbraken）所說，在與顧客有關的事情上，林布蘭偶爾有點桀驁不遜。沿用豪布拉肯的原話，「你不但得求他，而且還要再提高價碼。」

一六三四年，抵達這裡三年後，就林布蘭的生產量來說，這是創紀錄的一年。身爲畫家的林布蘭，獲准加入聖路加同業公會（Guild of St Luke），使他的專業獲得重要認可。他因而得以再度授徒，非但收入增加更勝過往，聲譽也更爲卓著。一六三〇年代期間，未來的荷蘭古典大師斐迪南‧波爾（Ferdinand Bol）和霍佛‧弗林克（Govaert Flinck）也會出現在這群學生之列。

財源滾滾

許多學生和顧客

一六三〇年代林布蘭
的事業版圖

廣交專業人士

在阿姆斯特丹享盛名

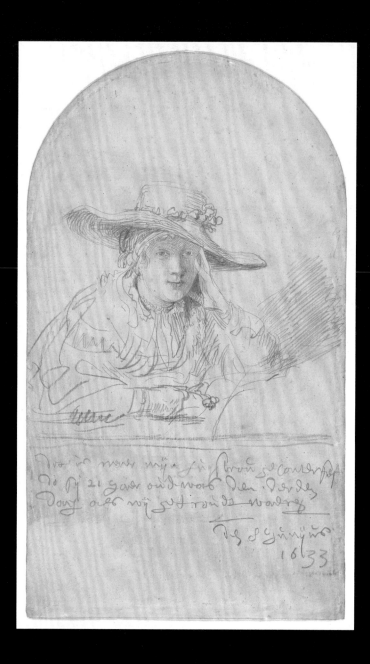

《戴著草帽的莎絲琪亞》
(Saskia with a Straw Hat)
林布蘭，一六三三

銀筆，處理過的白色犢皮紙
18.5 × 10.7 公分（7¼ × 4¼in）
版畫素描博物館，柏林國家博物館
（Kupferstichkabinett, Staatliche Museen zu Berlin）
清點編號：KdZ 1152

可愛的莎絲琪亞

對林布蘭來說，一六三四年不僅是生涯發展上，大有斬獲的一年。七月二日，他還娶了亨德利克的姪女，莎絲琪亞‧凡‧亞倫伯赫（Saskia van Uylenburgh）。莎絲琪亞是富有貴族最年幼的女兒，她父親曾出任共和國北方省分菲士蘭首府呂伐登（Leeuwarden）的市長。女孩十二歲時就成了孤兒，由長姊的家庭撫養長大，亭亭玉立之後搬至阿姆斯特丹與叔父同住。和林布蘭相遇時，她年紀約莫二十歲，便與畫家墜入愛河。

一六三三年林布蘭畫了幅美麗的素描，作為他們訂婚的盟約。圖像下方書寫著：畫中描繪的是我妻子，此時她芳齡二十一，我們訂婚後的第三天──一六三三年六月八日。畫中莎絲琪亞凝視著她的情人，神態嬌柔，心思難辨：看似沉思和淡漠，但又溫柔地，甚至饒有興味地觀看著。林布蘭筆下的她戴著頂綴有花朵的簡單草帽，藉此帶出當時女人時興的裝扮（這是義大利於上一世紀率先流行的風格），以牧歌主題和牧羊女形象為本。

與莎絲琪亞一同嫁進門的還有凡‧亞倫伯赫的可觀財富和高社會地位。林布蘭這門親事當然是高攀了。她的嫁妝大概有兩萬基爾德，但實際上可能多達四萬。或許為此原因，儘管當時的林布蘭已經是位成功的藝術家，聲譽卓著，但女方的監護人仍對此椿婚事抱持猶疑，而且似乎連林布蘭的母親也不太贊成。但他們還是結婚了，而且婚禮在莎絲琪亞的家鄉菲士蘭舉行，或許是為了安撫她其餘的親戚。

此椿婚姻非常幸福。林布蘭和莎絲琪亞深愛彼此，而且相處得非常愉快。但他們依然未能倖免於悲痛。他們四個小孩中有三個都在襁褓中夭折。婚後第二年，也就是一六三五年的冬天，長子倫貝圖斯誕生。他在聖誕節前十天領洗，並在數月後過世。當時城內爆發瘟疫。在那一年內，讓該城的人口減少五分之一，而倫貝圖斯可能便是小受害人之一。

強迫型收藏家

　　二十九歲時，林布蘭已成為富翁。一六三五年，婚後一年，他和莎絲琪亞離開凡・亞倫伯赫的家，在城市南端的新杜倫街，租了間可以俯瞰阿姆斯特爾河的優雅房舍。一六三七年他們還會再搬家，換到更豪華的住家，在另一個時髦的地段。而一六三九年，他們搬進此生最富麗堂皇的大宅邸，位在猶太大街（現成為林布蘭故居博物館），離莎絲琪亞的叔父很近。由於林布蘭有許多學生，於是一六三七到一六四五年期間，他在百花運河街上，租了間廢棄的大倉庫，改建成工作室。這同一段期間內，林布蘭也為自己的藝術買賣事業，踏足非常多的拍賣會和銷售場合。而且就像城內許多富裕的同僚，他建立了廣泛的個人收藏系列：藝術、來自各地的珍奇古玩、具歷史意義或科學趣味的物品、武器、植物、絨毛玩具和其他——包括情色藝術（林布蘭又不是聖人）。他和莎絲琪亞還豢養寵物：狗和一隻「骯髒可怕」，卻備受寵愛的猴子。

　　據說亨德利克・凡・亞倫伯赫有句座右銘：「克制是一種力量。」但林布蘭或莎絲琪亞兩人都不把此話放在心上。林布蘭餘生都將繼續執迷和狂熱地蒐購藝術文物，此購買強迫症將是他日後財務崩潰的主因。共和國新興的股票市場裡有各種投機買賣，他或許也不曾錯過。此時期共和國內最著名的投機買賣，就是與鬱金香有關——所謂的鬱金香狂熱。一六三六年，它的價格飆漲到最高點，一個球莖的售價比一名工匠一年的工資還高。當鬱金香的市價隨後慘跌時，也毀了許多不智和無警覺的投機者。從此鬱金香狂熱變成一個代名詞，用以形容市價遠超過它內在價值的商品。我們不知道林布蘭是否也失足於此愚蠢的泥淖中，但此事件倒真說明了他和莎絲琪亞並非本城唯一會亂花錢的人。

揮金如土的生活

　　一六三八年，莎絲琪亞的親戚控告她炫富豪奢地揮霍她繼承的遺產，雙方關係劍拔弩張。林布蘭強力否認甚至反告親戚們誹謗。根據紀錄，他辯稱他和妻子「繼承了豐裕且極大量的財產」，因此太過有錢，而不能受此指控。最後他打輸官司。不過，有件事很有趣，早在他們的婚姻之初，林布蘭便畫了一幅以自己和莎絲琪亞爲本的畫，畫中的兩人都揮霍成性，他把自己描繪成聖經裡有名的「浪子」，要求父親把他那份遺產先分給他之後，便恣意放蕩地生活，散盡資財。瞧，畫裡的浪子林布蘭正在酒館豪飲嫖妓，莎絲琪亞則是坐在他腿上的妓女。他們耽溺於生活享樂，雖然莎絲琪亞的神情遠不如她丈夫那般興奮得忘我。十九世紀的英國藝術評論家約翰 · 羅斯金（John Ruskin）雖然對林布蘭的作品沒那麼著迷，卻特別熱愛此畫。羅斯金把此作品形容爲「我至目前所見，他最偉大的作品」，因爲它描繪出羅斯金心中「理想的快樂狀態」。

　　誹謗案發生的那一年，也是他們第二個孩子誕生、領洗和死亡的一年。這回是個女兒，依林布蘭母親的名字命名爲葛內莉亞。

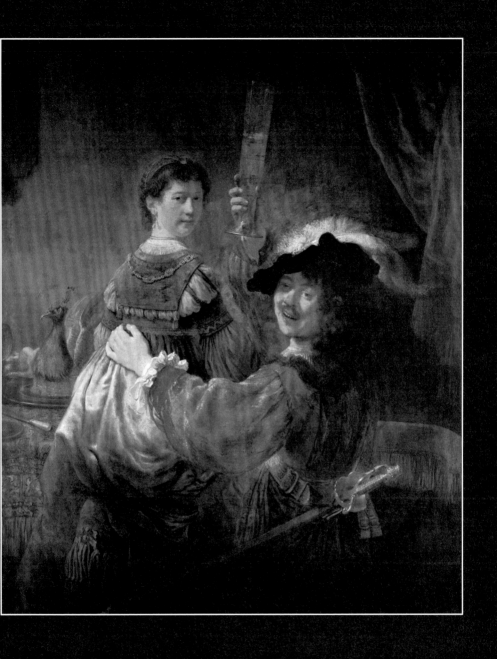

《酒館裡的浪子》
(*The Prodigal Son in the Tavern*)
林布蘭,約一六三五年

油彩,畫布
161 × 131 公分(63 × 52 英寸)
德勒斯登歷代大師畫廊

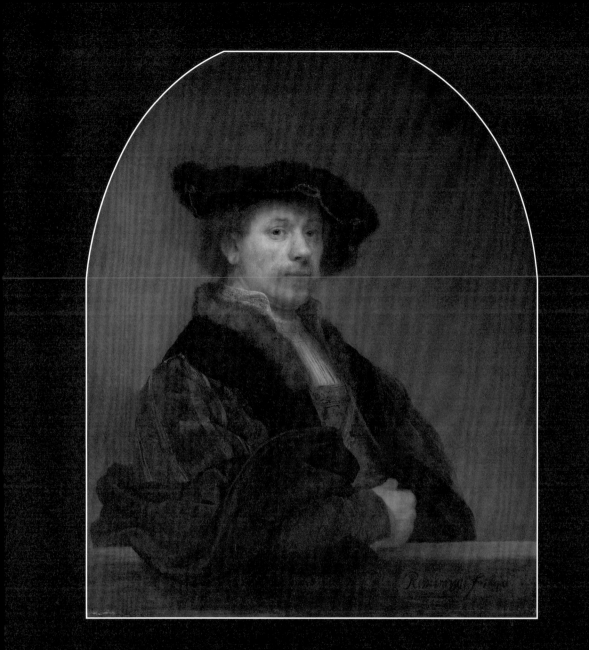

《自畫像》
林布蘭，一六四〇

油彩，畫布
102 × 80 公分（40⅛ × 31½ 寸）
倫敦國家美術館

折翼前的自豪

　　就物質上來說，一六三九年是林布蘭人生的顛峰期。年初，他便在猶太大街買下一幢富麗堂皇的新宅。那是所謂的雙拼屋，而且新近才改建並擴大──可能是那個時代最著名的荷蘭建築師雅各布‧凡‧岡本（Jacob van Campen）負責的，他才剛興建了大劇院。屋內並包含寬廣的工作室和教學空間，但卻以當時的天價一萬三千基爾德售出，沒有議價。林布蘭打算在五年內，分期償清此筆鉅款加利息。款項支付給一個叫克里斯多夫‧泰斯（Christoffel Thijs）的賣家，他是貸款方。一六三九年五月一日，林布蘭一家搬進新宅。按荷蘭人傳統，五月一日是適合喬遷日。

　　一年後，林布蘭在三十四歲時畫了幅自畫像，更強化自己的成就感。他選用的姿勢仿效自威尼斯畫家提香的偉大作品，許多學者都認為那是幅自畫像。林布蘭一定看過原畫，因為他的朋友，西班牙猶太富翁、鑽石和藝術品商人阿方索‧洛培茲（Alfonso Lopez）擁有此畫。阿方索也買下林布蘭早期的作品《巴蘭和他的驢子》（見 11 頁）。

　　但並非事事順心。一六三九年，林布蘭終於完成菲德烈克‧亨利親王委託的受難系列，但卻和親王的代理人海亨斯為付款起了爭執，林布蘭要求漲價遭拒，因而付款延遲。當他終於在一六四〇年二月十七日收到付款時，總金額卻比他期望的少許多。而他和海亨斯的合作關係也從此告終。後者再也不曾介紹任何重要的案子給他。

強硬的老師

　　根據十七世紀作家兼畫家約查姆・凡・松達爾特（Joachim von Sandrart）所說，林布蘭的家裡擠滿數不清上門求教的年輕人。林布蘭是位盡責的嚴格教師。他一生中似乎收了五十多名學徒，其中多人日後都享有名聲和財富。

　　作為必經的學習過程，他們許多人都曾創作「林布蘭風格」的作品，並且真的仿製（經證實）他的畫作，送往市場銷售。這在當時是很尋常的作法，但也由於此原因，幾幅長久以來被認為是林布蘭的作品，在近年重受鑑定。藉由仔細分析所使用的繪畫技巧，或者在科技檢測的幫助下研究其基底結構，重新斷定這些畫是由不知名的學生或崇拜者所畫。

　　林布蘭學生的畫室在一間大閣樓裡，他自

己的工作室以及展示他收藏品的藝廊則在下面一層樓。林布蘭在百花運河街的倉庫或許仍作爲學生宿舍。林布蘭主要教導學生描繪人體模特兒，此外由於他的工作室強調歷史和聖經畫，便常讓他的學生搬演故事情節，然後描繪出來。學生們有時會鬧過頭，失了分寸。根據一則軼事，一名學生決定在畫他裸身的模特兒之時，自己也衣不蔽體，呈類似狀態。結果兩人都遭林布蘭轟出師門。

現存的幾幅素描中，也可看見林布蘭指導時所做的修正。根據豪布拉肯所寫，出名的塞繆爾・凡・霍格斯特拉登（Samuel van Hoogstraten）是林布蘭在一六四〇年代早期的學生，據傳曾因達不到老師的標準，過於挫敗而落淚。

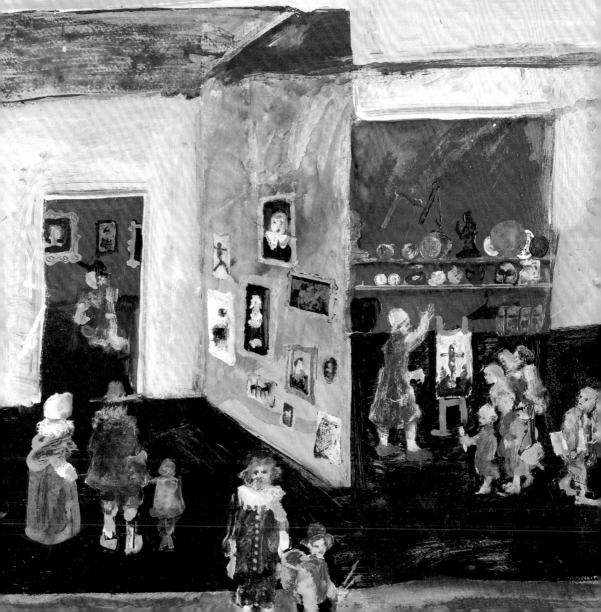

死神的腳步臨近

　　林布蘭功成名就，受人敬重，但花無百日紅，接下來他輝煌的生涯也將籠罩悲傷的陰影。一六四〇年夏天，莎絲琪亞第三次分娩：又是女兒，再次取名為葛內莉亞。她在七月二十九日領洗，但之後沒多久也死了。儘管當時嬰兒夭折是常有的事，但想必還是很難接受。然後，在一六四〇年底，林布蘭的母親過世。資料顯示，她的總財產不容小覷，多達九千九百六十基爾德，大部分投資地產，部分則放貸（當時銀行業才剛起步，因此人們習慣向彼此借貸）。這些資產是如何分配給她眾多仍存活的孩子們並不清楚，無論如何，終究是不可能解決林布蘭越來越嚴重的財務問題。

　　將近一年後，莎絲琪亞終於生下一名存活下來的孩子：他們的兒子蒂塔斯。他是按莎絲琪亞最喜愛的姊姊蒂希亞所命名，同時也為了紀念她——另一樁傷逝：經常來探望凡‧萊茵一家人的蒂希亞在幾個月前過世。一六四一年九月二十二日，蒂塔斯於附近的南教堂（Zuiderkerk）領洗。

哀悼莎絲琪亞

　　令人悲痛地，莎絲琪亞在一六四二年七月十四日過世。蒂塔斯出生未滿一年，她也不到三十。林布蘭年僅三十六歲便成了鰥夫。莎絲琪亞長眠在阿姆斯特丹素享盛譽的老教堂（Oude Kerk），現在該處設有一塊牌匾，以資紀念。老教堂是阿姆斯特丹已知最古老的教堂，大約興建於一二一三年。莎絲琪亞的遺囑清楚交代，她一半的財富歸蒂塔斯，一半歸林布蘭，但有一條件，就是林布蘭不能再婚，這對林布蘭的未來，產生長遠影響。

　　據說莎絲琪亞和林布蘭的婚姻幸福美滿；我們無法想像，失去這位年輕的伴侶，對他的打擊有多大。他替她畫了許多畫像，有些展現她青春盛放時期的如花美貌，許多則是稍晚所畫，但都同樣精緻，畫中的她或臥床睡眠、休憩，或是生病，面容都顯憔悴疲憊。

　　儘管經歷一六四〇年代初期痛失親人的悲傷，林布蘭仍繼續繪畫和教學。他還創作了他最知名的作品：如今享譽全球的《夜巡》，就在莎絲琪亞過世前數月完成。

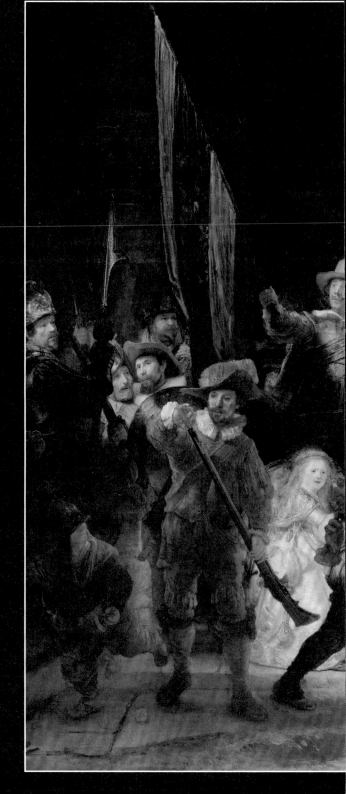

《夜巡》
（*The Night Watch*）
林布蘭，一六四二

油彩，畫布
379.5 × 453.5 公分（149⅜ × 178½ 英寸）
阿姆斯特丹荷蘭國家博物館

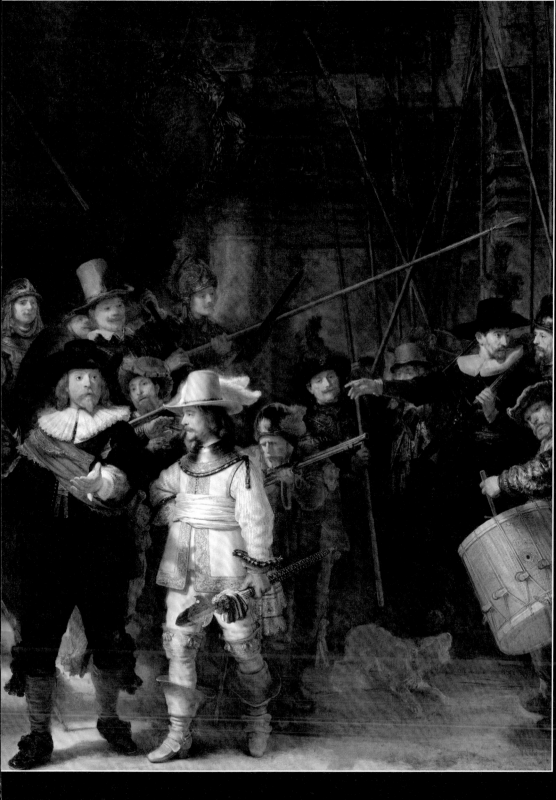

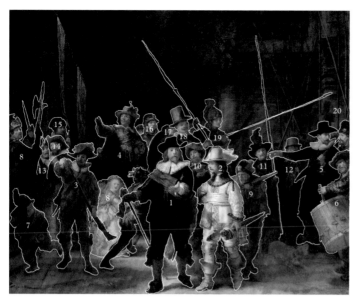

「思想上如此具有藝術性，構圖上如此華麗，而且如此強而有力。」

——塞繆爾 · 凡 · 霍格斯特拉登（Samuel van Hoogstraten）

　　事實上，此幅名流青史的畫作不是在描繪夜景，它只不過隨著歲月流逝而變黑。這是群像畫，主角是負責維護城內秩序的民兵連隊。連隊成員都是傑出的阿姆斯特丹市民——在本畫中的則是從事紡織業的商人——以擁戴執政者，並保護市民的自由和財產。

　　雖然畫中大部分的個人資料目前都不詳，但每個臉孔清晰可見的人都支付林布蘭一百基爾德左右，才享有此特權。其他人則根據自己在整體構圖上所佔的醒目比例，給予較少量金額。

　　位於中央，身穿黑色服裝，肩披紅色綬帶的最重要人物是法蘭斯 · 班寧克 · 寇克（Frans Banninck Cocq）隊長，他正比出出動的手勢。寇克也是市議會的一員，而且會於一六五〇年代早期擔任市長。他身旁，穿著整套奢華的黃色裝束，並綁有白色腰帶的是他的副官威倫 · 凡 · 海爾汀柏赫（Willem van Ruytenburgh）。他鮮亮的服裝形成背景幕，讓寇克前伸的手的影子可以投射其上。另外也很醒目的是少尉，讓 · 威西爾 · 柯尼內森（Jan Visscher Cornilissen），他負責掌旗。

解讀

　　此畫最令人迷惑的部分或許是那名年輕女孩，也穿著鮮豔的黃衣，不搭軋地放在一群男人中間，而且還拿著一些東西，其中一樣是隻死雞。她被看作這夥人的吉祥物。有人指出，那女孩長得有幾分像莎絲琪亞。但此畫最顯著的特色是其反正規的人物排列法——依序站成橫排；法蘭斯・哈爾斯（Frans Hals）和彼特・柯戴（Pieter Codde）早期所畫的民兵連（下圖）就是典型例子——林布蘭有自己的呈現方式，他描繪他們正要出發日間行軍，各有各的輕快動作（可能是刻意設計的）。

　　如此獨特的構圖，是否能受當時的人所接納？據知有些爭議。部分是因為凡・霍格斯特拉登在首展上的聲明。他說該畫高度動態，甚至混亂的畫面，惹人困惑。凡・霍格斯特拉登斷言，由於「林布蘭太過隨心所欲」，此畫才會側重在戲劇而非肖像畫上。然而也有其他跡象顯示，它是受喜愛的。確實，寇克就至少擁有一幅水彩繪製的複製畫，而且原畫也繼續掛在民兵總部大樓的醒目處展示。

《小連隊》
(*The Meagre Company*)
法蘭斯・哈爾斯和彼特・柯戴，
一六三七

油彩，畫布
209 x 429 公分（82¼ × 168⅞ 英寸）
阿姆斯特丹荷蘭國家博物館

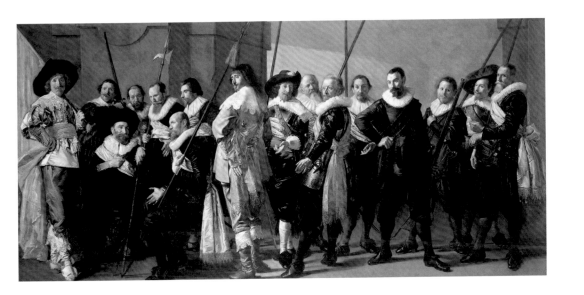

家事擾人

繼莎絲琪亞在一六四二年過世後,菲爾琪·迪亞爾克斯(Geertge Dircx),眾人口中的「小號手的寡婦」和「農婦」,加入凡·萊茵家,擔任蒂塔斯的保母。當時她三十出頭,活力充沛、健壯(與纖弱的莎絲琪亞大不相同),而且能幹、明理,雖然未受教育。林布蘭迷戀上她。莎絲琪亞的叔父不贊成,阿姆斯特丹的社會大眾也大都反對。她和林布蘭同居了六年,成為後者普通法關係中的妻子。結果或許讓林布蘭失去幾個支付高額學費的學生,但他不在意,把莎絲琪亞的昂貴珠寶送給她。然而在一六四七年,蒂塔斯五、六歲大時,第二名年輕許多的女人出現,亨德莉琪葉·斯多弗司(Hendrickje Stoffels),一名陸軍中士的漂亮女兒,加入這家人。她很快變成林布蘭的模特兒,然後是他的情人。

菲爾琪發現林布蘭和亨德莉琪葉的戀情,便在一六四九年告上法庭,聲稱林布蘭毀棄婚約。林布蘭和亨德莉琪葉矢口否認此婚約——畢竟,莎絲琪亞的遺囑中不是明言,再婚將失去財務支援嗎?法庭站在林布蘭這邊,但裁定他得每年支付菲爾琪兩百基爾德,作為生活開銷。

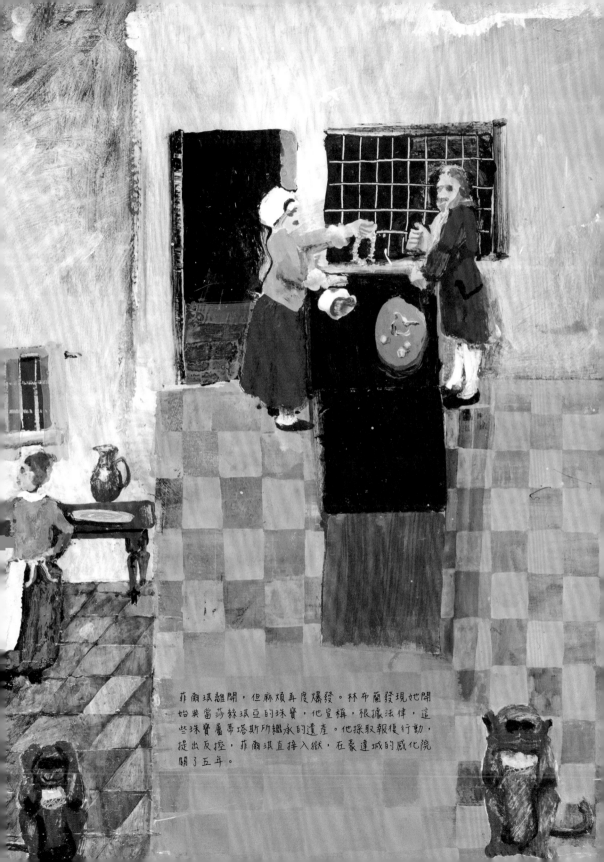

菲爾琪離開，但麻煩再度爆發。林布蘭發現她開始典當莎絲琪亞的珠寶，他宣稱，根據法律，這些珠寶屬蒂塔斯所繼承的遺產。他採取報復行動，提出反控，菲爾琪直接入獄，在豪達城的感化院關了五年。

新的靈性和客觀性

　　儘管家庭生活如此混亂和教人心煩，但在藝術創作上，林布蘭似乎不曾有任何閃失。一六四〇年代期間，他筆下的畫面出現兩種在美感上相互關聯的變化。

　　一方面，與戲劇張力明顯的作品如《夜巡》相較，他的構圖中，多了簡單與靈性，清寂和更易親近的熟悉感。另一方面，他創作的題材似乎擴展了。不像十七世紀的其他藝術家，以專擅某種藝術類型成名，像是風景畫、肖像畫，風俗畫或靜物畫。林布蘭開始在他主打的肖像、聖經及神話題材之外，增添新的類別。他更加明顯地轉向周遭的風景尋求靈感，並以素描、版畫和繪畫記錄下來。一六四五年所創作的一幅蝕刻畫，《烏姆佛》（The Omval）顯然是生動的水岸生活即景，地點就在阿姆斯特爾河與運河匯流處。但前景中，佔據整個畫面左邊的是一棵荒蕪的大樹，掩蔽著一對幾乎看不到的情侶。林布蘭的風景畫多半以素描或蝕刻呈現。雖然蝕刻畫必須在畫室完成，但他可能在戶外便開始作業，利用版畫技巧中的直刻法，以尖銳的工具（鑿刀）直接把圖像刻在蝕刻金屬板上。

　　至於林布蘭何以開始走向大自然、在鄉間漫步，出現幾方說法。其一，這類的散步顯然可以讓他從紛擾的家庭生活中抽身。而且在當時，寫生被當成治療憂鬱症——傳統據信藝術家們易有此傾向——的強力解藥。然而，最重要的是，對風景的關注，讓林布蘭得以簡化他的視覺風格。將創作觸角擴張到風景上，似乎使他的作品整體蘊含更微妙且冥思的特質，隨歲月流逝還會更形濃郁。

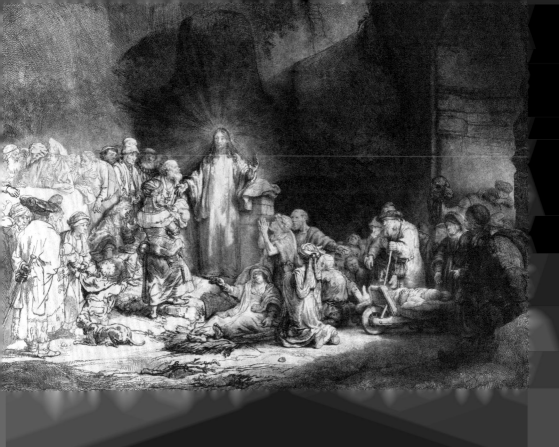

聞名的版畫家

林布蘭新擴充的另一類別便是版畫。一六四二年——或許早至一六三九年——他便著手創作將成為他最受歡迎的一幅版畫。那是聖經上的故事，將馬太福音中講述耶穌教誨、治癒和祝福他身邊老少，同時批評他的人——聖殿中的經師——一旁觀看等數個事件，巧妙壓縮至一個畫面中。林布蘭花了許多年一再重製印版，運用各種新舊製版技術，並針對各種統一的構圖效果做實驗。

和他的宗教繪畫一樣，林布蘭的宗教版畫也不具明顯說教意味，反而有深刻的個人沉思特質，而且想當然，總描繪自然、人和神性糾結的當下。就是此類具三個層次的觀看與感覺經驗，讓林布蘭的作品顯得如此豐富並且扣人心弦。

自十八世紀初期起，此作品就被稱為《一百基爾德版畫》，可能因為每幅複製品在拍賣市場上售價相當高。謠傳林布蘭會抬高售價，以增加作品的知名度，連帶他的畫作也受到矚目。

在十七世紀時，版畫是重要的商品，包括名畫的複製畫——通常以雕版製作。或許這就是林布蘭知道他摯愛的卡拉瓦喬和魯本斯眾多作品的原因。林布蘭的好友之一克萊門‧迪庸阿（Clement de Jonghe）是版畫商和出版商。他出版了眾多林布蘭畫作的印刷品。除了忙著創作像《一百基爾德版畫》之類的宗教作品，順帶一提，林布蘭也製作情色主題的蝕刻畫。

由於藝術家會不斷調整印版，以進行實驗並修改構圖；可能會將印版磨光以除去筆觸，也可能添加額外的筆觸和紋理，許多藏家因而喜歡購買特定版畫在不同「階段」，或呈現不同「壓印」效果的樣本。有時候藏家甚至購買一幅版畫同一階段的多種樣本，欣賞油墨運用至印版上的手法差異，或紙張選擇所產生的變化。林布蘭尤愛進口的東方紙張。

楊 · 希克斯（Jan Six）：詩人、劇作家和朋友

　　在一六四〇年代末期和一六五〇年代，林布蘭也利用蝕刻法來替重要地方人士創作肖像畫。其中一幅就是一六四七年所作，劇作家楊 · 希克斯的肖像。希克斯和林布蘭是朋友，無疑地結合兩人的共同點便是對戲劇的熱愛。希克斯出身新教胡格諾派的富裕家庭，從法國流亡此地；他的父親初抵阿姆斯特丹時，曾創建兼染坊的絲廠，如今這些生意都由希克斯令人欽佩、有生意頭腦的寡母安娜 · 威米爾（Anna Wijmer）負責經營。希克斯對藝術、文學和學習更為傾心，在城內的知識分子圈中相當知名，並且和哲學家史賓諾沙及笛卡爾相熟。希克斯也和林布蘭同樣熱愛收藏，他擁有許多荷蘭和義大利畫與藝術品。在這幅蝕刻畫裡，希克斯——比林布蘭年輕十二歲——正在光線充足的窗前閱讀，身邊堆放著許多書籍。籠罩此書香環境的強烈對比氛圍，和教人驚詫的濃郁深色調都是此版畫深受人喜愛的原因。

　　林布蘭完成希克斯委託的其他數幅作品，包括替希克斯最出名的戲劇——《美狄亞》在一六四八年的出版品所做的蝕刻卷頭插畫。他還為希克斯的《友情紀念冊》（Album Amicorum）創作了兩幅蝕刻，甚至在一六五四年畫了一幅很有感染力的巨大油彩肖像畫。雖然之後沒多久，兩人間的友誼便似乎轉淡。一六五五年，當希克斯迎娶尼可拉斯 · 陶普的女兒時，他卻要求弗林克——林布蘭從前的學生，而非林布蘭替他的新婚妻子畫像。

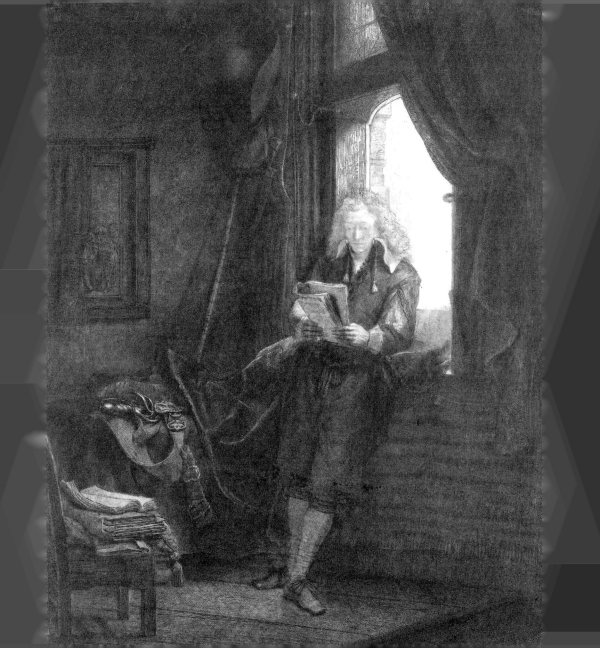

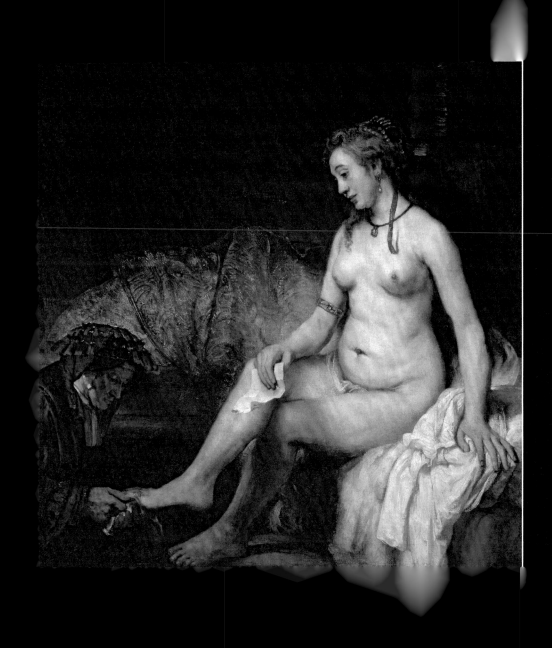

金錢，性，醜聞

菲爾琪離開後，林布蘭的家庭生活確實安定下來。和亨德莉琪葉的關係，替年幼的蒂塔斯提供了溫暖、支持和穩定的家庭環境，但財務問題繼續荼毒著他們。

一六五○年代期間，林布蘭因許多學生和數件重要的委託案而收入豐厚。他的蝕刻畫也賺進不少錢。但他還是入不敷出。家宅昂貴的貸款和他一擲千金、添購藏品的花錢方式是主因。同時他也還在從事投機買賣——一份文件上記錄著「因船難而損失」。此時，他已是負債累累。

林布蘭成功地安撫了他的債主一段時間——包括泰斯，他還欠多達八千四百七十基爾德的房貸，即便他已買下房子超過十年。但大環境即將有所改變。一六五三年阿姆斯特丹本身就因英荷戰爭而出現財務困難，此戰於早先一年爆發，為了貿易競爭。英國人展開封鎖，致使荷蘭經濟陷入困頓。經濟衰退接踵而至，於是林布蘭的債主開始想收回欠款。林布蘭手邊實無現款。他唯一能做的，便是向其他人借更多的錢——包括楊·希克斯的一千基爾德——來應付這些要求。但這是無底洞。

也是在這段期間，亨德莉琪葉懷孕了，因此招來公眾非議——紀錄顯示，一六五四年，阿姆斯特丹的歸正教會會議——亨德莉琪葉而非林布蘭是信徒——指控她傷風敗俗地同居。林布蘭的聖經畫《拔示巴和大衛王的來信》，也是一六五四年所畫——可追溯至一六五○年代諸多非情色的裸體人物側寫之一——似乎動人地反映了這對夫妻的私人生活。在此畫中，亨德莉琪葉，她可能就是模特兒，扮演美麗的已婚婦女拔示巴，不情願地接受大衛王傳喚，與之私通。通姦的結果就是懷孕，為此大衛派人謀殺拔示巴的丈夫，以掩蓋他的醜事。但對林布蘭和亨德莉琪葉來說，結果卻是好的。他們的女兒，再次命名為葛內莉亞，安全誕生，成為蒂塔斯——此時年約十三——同父異母的姊妹。

無力償還

　　到一六五六年時，林布蘭糟糕的財務狀況已無力回天。五月十七日，他不得不提出無力償還的申請。儘管此時他依舊有接到重要委託案並獲支付，但他還是無力償還，可見他積欠了龐大金額。

　　林布蘭設法籌到足夠的款項，好讓猶太大街宅邸的房契，從泰斯處轉到自己名下。但他還是欠泰斯錢。經過盤算，他精明地——但還是合法地——嘗試降低損害，迅速把這些房契轉給他兒子。蒂塔斯此時已十五歲，一名叫路易斯 · 克雷耶爾（Louys Crayers）的人被任命爲他的法定監護人，以保護他免受他父親財務狀況的拖累。克雷耶爾其後打贏一場官司，確保蒂塔斯因父親破產而損失的遺產會歸還給他。

　　林布蘭開始清算所有物，整理財產清冊——現在全成了無價的藝術史文件——而且在接下來的三年內，住宅和龐大的藏品都將在系列拍賣會上拍賣。唯一沒有出售的品項是林布蘭作爲畫家的生財工具。這段期間，林布蘭繼續創作和教學，但這些拍賣所售得的金額、他自己賣油畫和蝕刻畫的收入，以及學生支付的學費都不足以償清剩餘的債務。而且，令人苦惱的是，有證據顯示，即便在這段期間，林布蘭還是超支。莎絲琪亞的親戚擔心——情有可原——他會用光莎絲琪亞留給蒂塔斯的遺產。

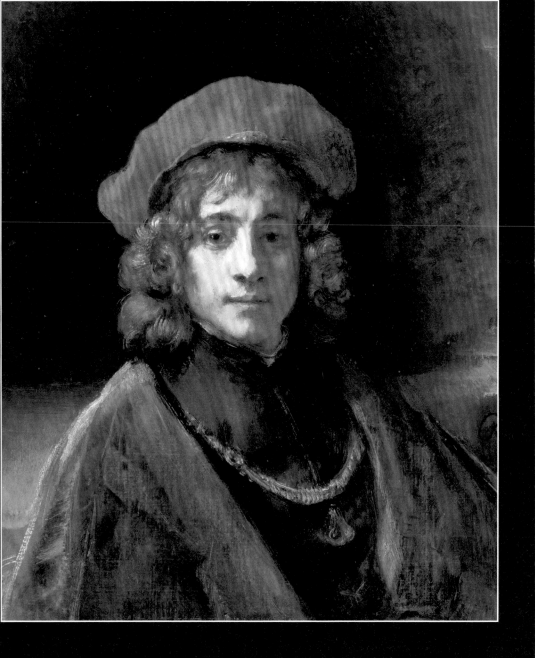

《蒂塔斯》
林布蘭，約一六五七

油彩，畫布
68.5 × 57.3 公分（27 × 22½ 英寸）
倫敦華勒斯典藏館

蒂塔斯

　　所以，接下來該談談林布蘭心愛的兒子。藉由許多記錄他人生不同階段的素描和繪畫，他讓這名男孩永垂不朽。一幅一六五七年左右創作的畫，大約眞人大小，因爲是在他們家和財產被拍賣後所畫，極爲動人。蒂塔斯一定壓力很大；我們可以從他沉重哀傷的目光窺知，這神態讓他看起來比當時十六歲還老成。他是突然被迫承擔重擔與責任的年輕人。

　　除了名下有猶太大街的房契之外，蒂塔斯還在一六五五至五七年間，在他父親的鼓動下，立了三份遺囑。鑑於林布蘭不穩定的財務狀況，這麼做，首先是爲了保護蒂塔斯繼承自母親的金錢，但同時也擔保，萬一蒂塔斯未留下任何子嗣便過世，他的父親將成爲唯一繼承人。林布蘭的畫強烈傳達出父子兩人對此狀況都極爲心知肚明，同時也證明了兩人關係之親密。

搬到玫瑰運河路

　　林布蘭、亨德莉琪葉、蒂塔斯和幼小的葛內莉亞終究得搬離他們位在時髦的猶太大街上的家。明確的搬遷時日不清楚，只知是在一六五八年五月後的某個時間。至少到一六六一年八月時，他們確實已在城市西端，玫瑰運河街上一間樸素許多的屋子安頓下來。那是名爲花園的新建鄰里，是勞工聚集的地帶，住了許多工匠和店主。一些畫家，包括林布蘭舊工作室的合夥人列文斯也住此區。在某種程度上，此區正漸漸發展成新藝術家的集中地（列文斯一六四四年返國，並在阿姆斯特丹定居，至於他和林布蘭是否重敍舊誼，並不清楚）。林布蘭的新家相當舒適，每年租金兩百二十五基爾德，面對運河和小公園。但該區基本上是勞工階層的住宅區，部分街道擁擠不堪又骯髒，充斥著破舊的房舍。

　　在人生的最後階段中，林布蘭和他的家人努力工作，並設法解決他們始終未擺脫的財務困境。他採取複雜的法律策略之一便是把自己名下的財產清空，申報爲「無產之人」。這表示，法律上，他是亨德莉琪葉和蒂塔斯的員工，他們倆可能在一六六○年十二月，以合夥人的身分開設了一家公司，管理他的事務。因此林布蘭負責作畫，在他們的美術社裡銷售，以換取食宿。可以從文件上非常有趣地發現到，他極爲多產。一六六一年，他的創作量臻高峰，打破他在一六三四年所創下的最高紀錄，當年的他還只是凡・亞倫伯赫店裡的一名年輕畫家。他的名聲也持續遠揚海外。林布蘭依舊收學生，雖然這些學生後來未如先前的有名。他最後一個知名的學生是來自多德雷赫特（Dordrecht）的畫家，叫阿爾特・德・黑爾德（Aert de Gelder），他以承繼林布蘭的畫風爲人所知。儘管如此，林布蘭還是一貧如洗。

新朋友、老朋友

　　林布蘭在玫瑰運河街過著寧靜的生活。他已經失去某些重要的朋友和贊助人，但他依然還和他龐大的朋友圈保持聯繫。林布蘭無力償還——證實他的困境是錯估財務和不幸所致，而非不誠實甚至詐欺——似乎並未讓他特別引人反感。此外林布蘭不是唯一受經濟衰退打擊之人。幾位往來的畫家朋友中，有一位海景畫家兼企業家和收藏家楊・凡・德・卡普勒（Jan van de Cappelle），他擁有林布蘭七幅畫作和五百幅素描，可能是在財產拍賣會上購買的。另一位朋友是詩人耶魯米奧斯・德・戴克（Jeremias de Dekker），他讚美林布蘭，有「富創造力的可敬靈魂」，並稱他為「當代的阿佩萊斯」（註：Apelles，活躍於西元前四世紀前後，是古希臘最著名且最受讚賞的畫師，以肖像畫聞名），讚許他的作品超越米開朗基羅和拉斐爾。林布蘭和醫學、科學人士，及神職人員的友誼關係也依舊堅不可摧。

　　林布蘭的新街坊似乎也很吸引他。他永遠對不同背景的人懷抱極大興趣和同情。這始終是他重要的人格特質，至死都不曾改變。而藝術家的一些門諾會和猶太教的新朋友，也住在這個魚龍混雜的社區裡。這幅大尺寸的《兩名摩爾人》（*Two Moors*），是他人生最後數年所畫的最美作品。繪製於一六六一年前後。儘管他偉大的繆思魯本斯也畫過類似作品，但林布蘭的畫可能直接按真人描繪。在共和國，國際性的都會如阿姆斯特丹，多元民族薈萃已更形普遍。非洲人，和從荷蘭在美洲和西印度群島殖民地來的非洲後裔並不罕見。罕見而可欽佩的是，林布蘭並未把兩名模特兒單純當成異國主題處理，反而以理解和尊重的角度，細緻入微地呈現此雙人肖像畫。

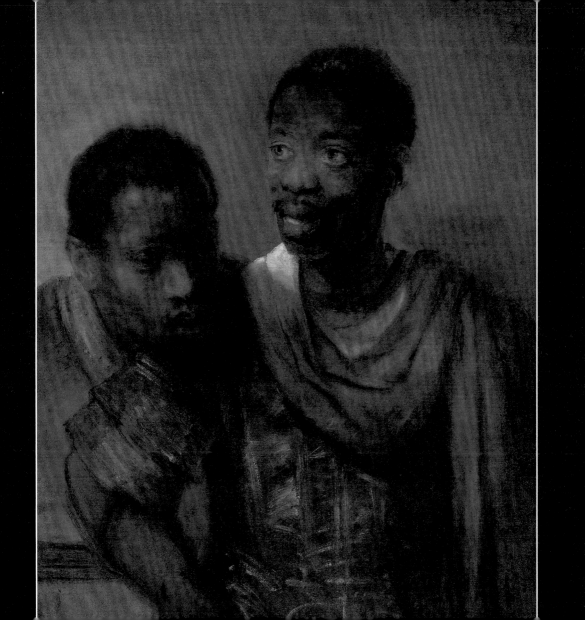

依舊是異類

一六五〇年代，新一代的藝術買賣商人、（中產階級）市民，和顯貴已成氣候，他們對所謂精緻和理想化的藝術作品自有一套新的品味，大異於林布蘭饒富雋永深思，卻不討喜的風格。

一六八一年，林布蘭離世後約十二年，詩人昂德利斯・派爾斯（Andries Pels）曾寫下如此評論：「他不選擇希臘的維納斯為模特兒，反而青睞洗衣女工或穀倉裡踩踏泥炭的工人——將其不合時宜的眞實稱爲『自然』，其他一切則是無意義的裝飾。鬆垮的雙乳，變形的手，沒錯，甚至胃部馬甲綁帶和腿上長襪的花樣，都必須如實，否則將無法呈現自然。」

世紀中葉所流行的精緻化視覺品味意指——例如——奢華的靜物畫（荷蘭文爲pronkstilleven，擺闊、鋪張之意），如今成爲市場新寵。相較林布蘭自己在一六五五年創作的大幅畫作——描繪懸掛在肉鋪裡遭屠宰的牛隻屍體——真是極強烈的對比啊！

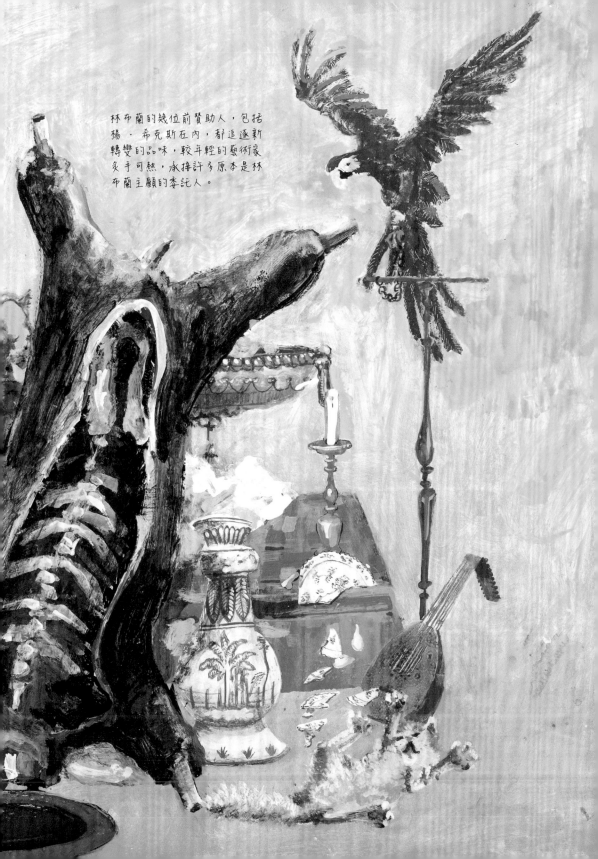

林布蘭的幾位前贊助人，包括
楊‧希克斯在內，都追逐新
轉變的品味，較年輕的藝術家
炙手可熱，承接許多原本是林
布蘭主顧的委託人。

注定失敗的委託案

還是一六六一年。林布蘭接下一項頗意外的委託案，其中在視覺和品味上，呈現最強烈的衝突。說意外，是因爲林布蘭並非此委託案最初屬意的人選

一六五五年七月二十九日，阿姆斯特丹期待已久的新市政廳落成開幕，以替代在一六五二年燒毀的建築。凡・岡本設計了這幢極迷人的新古典主義建築，還包括一座大穹頂，和極寬廣的公共與行政空間，全以閃耀的白色大理石打造，許多偉大的畫作，爲裝點室內而生。

楊・列文斯是受到委託的畫家之一，但最重要的委託案都交給弗林克。那是爲了紀念荷蘭建國所創作的八幅巨型畫作；克勞迪尤斯・希維里斯（Claudius Civilis）率領原住民巴達維人起義，反抗佔領的羅馬人。但弗林克在一六六〇年過世，留下未完成的委託案。於是林布蘭出線——或許是凡・亞倫伯赫代爲說項。林布蘭在一六六一及一六六二兩年，花了許多時間，完成巨幅的《克勞迪尤斯・希維里斯的密謀》。全畫近五點五公尺（十八英尺）平方，是他所畫過最大的一幅。

但它沒在原有的位置上懸掛太久。關於它很快就被市政廳撤換的故事有多種版本。一般而言，富表現力的粗糙手法，眞的很醜，是問題所在，而且林布蘭決定讓受尊崇的英雄，克勞迪尤斯，以可怕的傷疤獨眼示眾，被視爲大不敬。結果畫遭取下，而今天所留存的只是殘片——無可否認，很大的一片。據信，林布蘭自己曾縮小此畫的尺寸，以嘗試尋找買家。因爲看來他並未收到此案的報酬，這讓另覓買主變得格外急迫。他亟需任何能到手的錢：就在同一年，他甚至不得不出售莎絲琪亞在尊榮老教堂裡的墓穴。她的骨灰被遷往西教堂，在花園街附近，林布蘭之後也將葬於此。

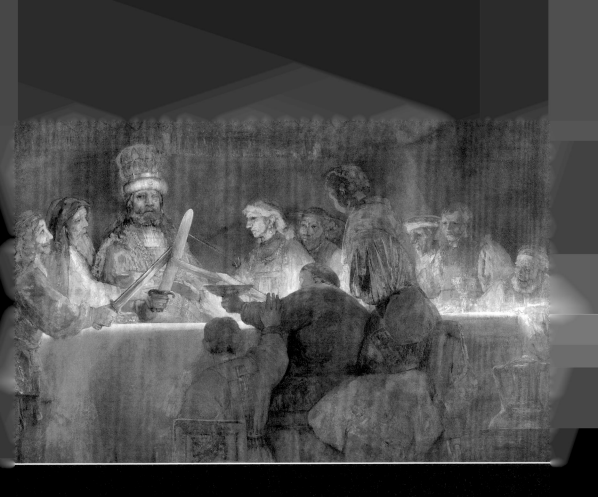

《克勞迪尤斯・希維里斯的密謀》
(*The Conspiracy of Claudius Civilis*)
林布蘭，一六六二

油彩，畫布
196 × 309 公分（77 × 122 英寸）
斯德哥爾摩國家美術館

始終忠於原則

「每當我想提振精神時，我會尋求自由而非榮耀。」

林布蘭是否真說過這麼高尚的話不得而知，但幾名權威，包括豪布拉肯，與法國畫家兼藝評人羅傑·德·皮雷（Roger de Piles），在一六九九年的文章中，聲稱他確曾說過。確實，此話所傳達出的似乎與林布蘭晚年個人、專業和藝術選擇相合。不像更具裝飾傾向的畫家——包括波爾（Bol）和弗林克——林布蘭無意朝那些有錢有權的人士靠攏，他持續在版畫和繪畫的技巧與構圖上展開實驗，挑戰美學規範和主流品味，以盡可能地傳達對他而言，最引人深思、最觸動心弦的生活故事。他並未改變風格以取悅他人，或提升聲望；他繼續開闢屬於自己的獨特路徑，而且一些重要人士珍視這樣的選擇。

在林布蘭人生的最後幾年中，持續有人找上門來，若非市政官員，便是眼力更好、更聰穎的藝術鑑賞家。他接受委託，為阿姆斯特丹製衣公會至少繪製了一幅更重要的群像，而他國的仰慕者也依舊忠實——例如西西里的貴族和收藏家安東尼奧·洛佛（Antonio Ruffo，儘管洛佛和林布蘭終因付款爭端而鬧翻）。就連梅第奇家族最高貴的科西莫三世（Cosimo III de' Medici）——斐迪南二世的兒子，托斯卡尼大公——都登門造訪。他在一六六七年十二月二十七日與貼身侍從蒞臨林布蘭的小屋，當時他正在德國和荷蘭進行他的壯遊。雖然並未因此賣出任何作品或接到任何委託案，但此點說明了林布蘭儼然已成為阿姆斯特丹的參訪重點之一。

又一個重大的損失

　　一六六三年七月二十四日，亨德莉琪葉過世。僅三十七、八歲，被葬在西教堂租來的墳墓裡。和那一年許多阿姆斯特丹市民一樣，她死於瘟疫。該城市偉大海上貿易的另一個負面影響，他們從世界各地進口的不只是財富，還有帶疫病的害蟲。例如在一六五六年，紀錄顯示該城有一萬八千名的居民死亡；到一六六三年下半年，數字為一萬，而在一六六四年，數字是駭人的兩萬四千人，幾乎是總人口的五分之一。儘管全城都受感染，但較貧窮和公共衛生較差的花園街地區，傳染情形尤為嚴重。

　　林布蘭痛失另一位心靈知己，她和蒂塔斯，是他現在賴以掙錢，並維持日常生活運作之人。亨德莉琪葉身體不適可能已經一段時間，因為她在一六六一年不嫌費事地立了一份遺囑，畢竟，她是處理全家困境和財務煩惱之人。

　　亨德莉琪葉過世後，所有現實生活的繁瑣事務便落到蒂塔斯肩上。然而，根據他監護權的條款，二十二歲的他不算成年。此點意外地讓他無法施展全力照顧家庭。他向法院訴請獨立，並因此終於收到他繼承的遺產——雖然已大幅減少。蒂塔斯繼續擔任父親的經紀人，設法讓父親的事業趨於穩定，雖然不算太成功。他未來的計畫便是繼續擔任父親的經紀人，管理自己和亨德莉琪葉所開設的店，把店內的藝術品和古玩銷售出去。

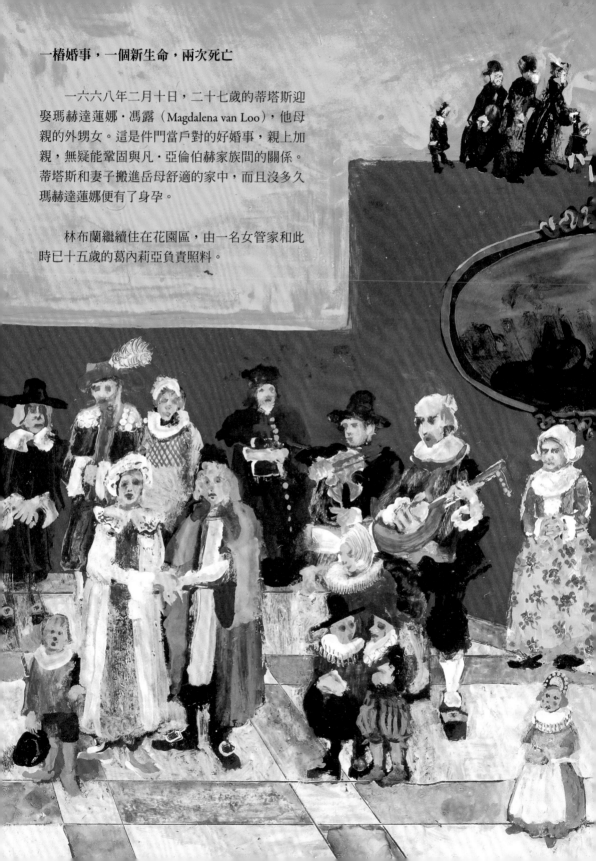

一椿婚事,一個新生命,兩次死亡

一六六八年二月十日,二十七歲的蒂塔斯迎娶瑪赫達蓮娜·馮露(Magdalena van Loo),他母親的外甥女。這是件門當戶對的好婚事,親上加親,無疑能鞏固與凡·亞倫伯赫家族間的關係。蒂塔斯和妻子搬進岳母舒適的家中,而且沒多久瑪赫達蓮娜便有了身孕。

林布蘭繼續住在花園區,由一名女管家和此時已十五歲的葛內莉亞負責照料。

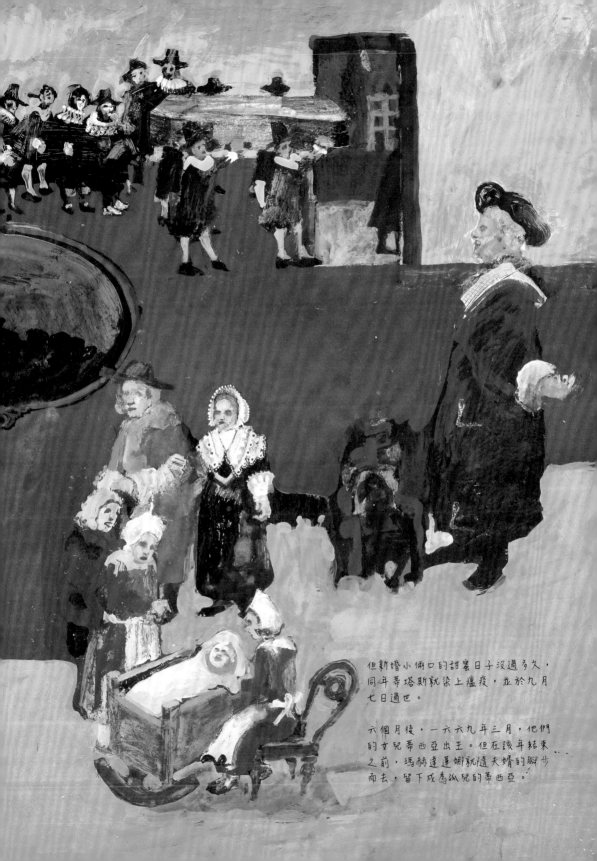

但新婚小倆口的甜蜜日子沒過多久，同年蒂塔斯就染上瘟疫，並於九月七日過世。

六個月後，一六六九年三月，他們的女兒蒂西亞出生。但在該年結束之前，瑪赫達蓮娜就隨夫婿的腳步而去，留下成為孤兒的蒂西亞。

還剩下什麼？

　　一六六八年可說是林布蘭人生中最糟糕的一年。很難想像痛失兒子——他最親的摯友，事業的負責人，財務保障的命脈——對他的打擊。他僅存的孩子是才青春期的葛內莉亞，儘管他的孫女蒂西亞將在隔年出生。兩人確實都為他的人生帶來喜悅，但都無力給予支援。

　　林布蘭此時六十二歲，藝術的浪頭已與他錯身而過，而他從前的學生，那些因追隨新趨勢而聲名大噪的人，也與老師日益疏遠。他比此生中的任何時期都窮困，而且前景一片黯淡。鑑於該城年年受瘟疫重創，疫情越演越烈，而共和國全國上下也正經歷政治動盪和市民騷亂期，倘若他把調色盤和畫筆拋開，就此放棄，也無可非難。

　　然而他未曾放棄，在所剩不多的時日裡，林布蘭完成了可以說他最偉大的作品。其中最重要的便是他描繪聖經故事回頭浪子的畫作——在剛與莎絲琪亞結婚時，他曾處理過這主題。

　　但這幅晚期的作品卻大為不同。早期的畫作描繪浪子幡然醒悟前所過的生活。相較之下，一六六八年的作品著重在一貧如洗的兒子回到父親身邊，尋找避風港。父親拋下所有的尊嚴和評判，彎腰伸出雙手擁抱他以為已永遠喪失的兒子。如同學者葛利格 J・M・韋伯（Gregor J.M. Weber）所說，這是終於和好的一幕。「完全不見從不幸過渡到幸運的戲劇性轉變……和好的溫順舉動反而散發出永恆。」

　　儘管我們不清楚此畫的創作始於何時，卻可能是在蒂塔斯離世後完成。因此凝視此畫時，不可能不想到它與林布蘭自身的關聯。在他與蒂塔斯的關係中，誰是父親，誰是浪子？然而不管是什麼角色，圖像的力道在於它所傳達的懺悔與救贖中。二十世紀荷蘭教士和冥想作家亨利 · 魯文（Henri Nouwen）觀察父親擁兒的雙手中，一隻粗大而陽剛，另一隻纖細而陰柔。

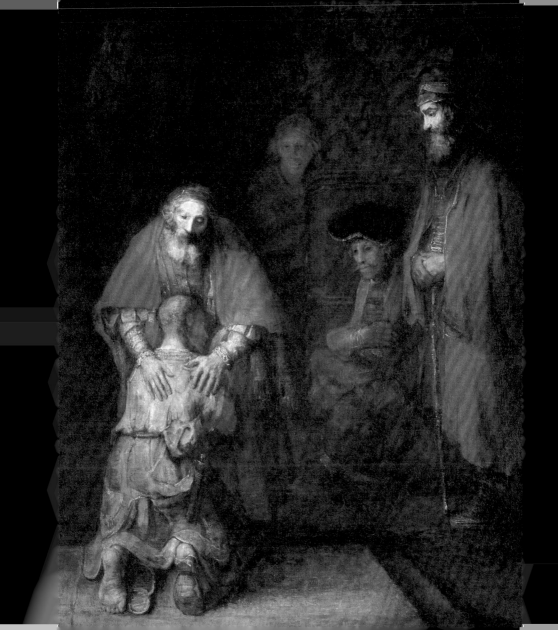

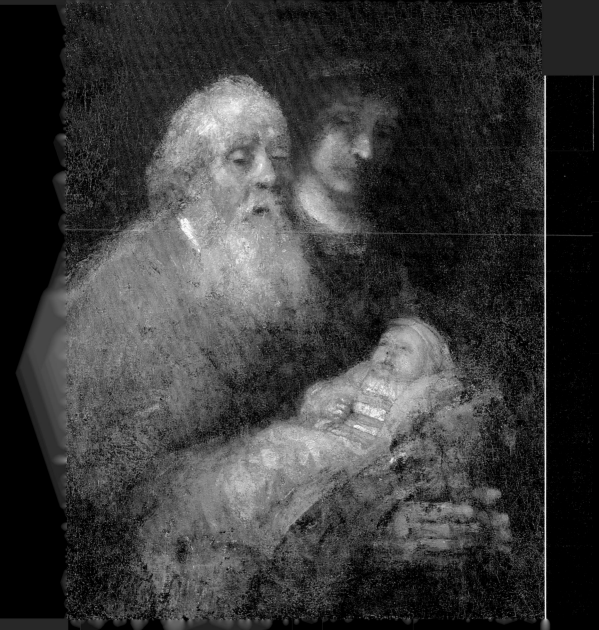

林布蘭之死

　　一六六九年十月四日，蒂塔斯過世後一年，兒媳婦瑪赫達蓮娜過世前六星期，林布蘭走了。他的晚年完全赤貧，而且有跡象顯示，在一六六六年時，他就無法支付花園街租屋的租金。據傳，他還挪用屬於葛內莉亞的基金，以及——根據瑪赫達蓮娜所說——他孫女蒂西亞的錢。

　　林布蘭的喪禮卻辦得很風光。至少有十六名抬棺人將他送往位於西教堂的最後安息地，先他而去的家人有許多都安葬於此。

　　他過世後，眾人便開始編列他畫室的財產清單，其中包括一批被形容成「包含完成與未完成的」二十二件作品。未完成的作品中有一件是一六六九年的《神廟中的西緬》。這也是聖經中的主題，他已描繪過數次。重點放在年邁的西緬——處理得極為細膩精緻，他抱著嬰兒耶穌，因其雙親按猶太人傳統，把孩子帶來聖殿獻給上主，並受降福。瑪麗亞的部分面容被打亮——可能是由某位不知名的畫家所完成——正從極黑的背景中幽微地浮現。神曾告訴西緬，在未親眼得見彌賽亞或救世主之前，不會死去。林布蘭描繪西緬稱頌神的那一刻：「主啊！現在可照祢話，放祢的僕人平安去了，因為我親眼看見了祢的救恩，即祢在萬民面前早準備好的……」這幅畫是委託案，因此無論主題的選擇還是所傳遞的感情，都無須解讀成林布蘭自身情感的寫照。但很難不看著此畫而不想起做祖父的林布蘭懷抱小蒂西亞的畫面。畫中再度明確表達出寧靜滿足的狀態。

「我們這個時代的奇才」

——加布里埃爾 · 布切利諾斯（Gabriel Bucelinus）

　　從旁觀者的角度，林布蘭的一生，大起大落，戲劇化的曲折教人心驚。但他作品所傳達出的內在生命視野，卻敘述著不同的故事，見證一個急躁、心靈手巧的早熟年輕人如何蛻變成深思熟慮、有洞察力和思想縝密的男人。內在和外在的對比，僅讓我們對林布蘭驚人的頑固和叛逆性格，留下更深刻的印象。無論命運如何考驗，他始終堅持原則。他是個有才華的人，但絕非聖人，無懼沿途遇見的障礙（雖然許多都肇因於己），決心一一克服。在闔上眼的那一刻，他明白自己持續走在所選擇的道路上，不曾偏移。

　　林布蘭過世時，他的作品已不大受世人青睞。在十七世紀晚期和十八世紀，幾位評家更是批評不斷。他的風格既不具備巴洛克全盛期以及其後的洛可可那類天馬行空的誇飾風格，也不符合新古典主義的樸素節制要求。但當十九和二十世紀的現代藝術開始發展，林布蘭對學院完美典型的拒斥，他飽含情感的線條和筆觸，以及所有那些深刻的心理剖析，在在產生激勵，因而大受讚賞。他的素描、繪畫和版畫都經得起時間的檢驗。

　　林布蘭創作了近八十幅自畫像，這些作品提供了一扇極好的窗，讓我們幾乎得以觀察他每一年的成年生活。在據信是他最後一幅的自畫像中——一六六九年所畫，他勾勒出一張滿是皺紋的憔悴臉孔，和勇敢迎視真實自我的目光。絲毫不顯怨憤，只有悲痛和寂寞，以及恢復力，甚至可嗅出一絲他年輕時的愉悅性格。經 X 光確認，此幅作品中，林布蘭原本戴的是平日的白色畫家帽。但他忍不住將它改成現在所見的彩色包頭巾，由深酒紅色、棕色、金色系所組成的豔麗條紋。這是他告別前的回馬槍，也是最後的榮冠——他不是一向熱愛好帽子嗎？

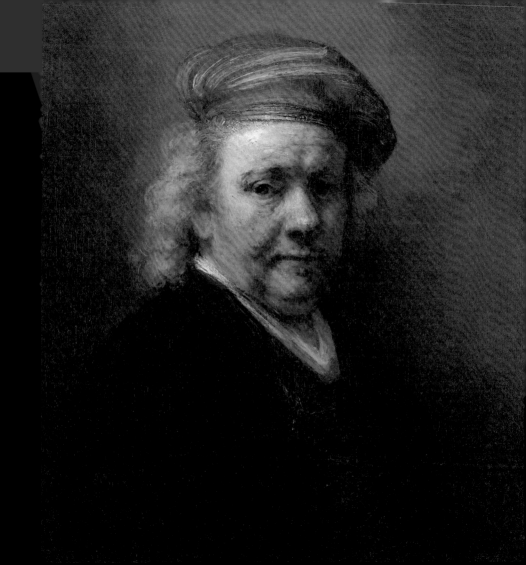

感謝我的父母，克里夫 · 安德魯斯（Clive Andrews）
■ · 安德魯斯 · 凡 · 德拉克（Anna Andrews van de
，是他們領我入門，領會藝術的偉大美妙；並感謝
· 希金斯（Nick Higgins），他獨特並富聯想性的插
及永遠能帶給我靈感的凱薩琳 · 英格蘭（Catherine
），謝謝她的支持。還有羅倫斯 · 金出版社的唐
丁威迪（Donald Dinwiddie）、菲莉希蒂 · 奧德利
Awdry）、艾利克斯 · 可可（Alex Coco）、茱莉
羅克斯頓（Julia Ruxton），和菲莉希蒂 · 孟德（Felicity
r），謝謝他們爲此書所提供的洞見和耗費的心力。

喬蕊拉 · 安德魯斯（Jorella Andrews）

喬蕊拉 · 安德魯斯是倫敦大學金匠學院視覺文化
深講師。著作有：《這是塞尙》（*This is Cézanne*）、
!：影像哲學》（*Showing Off！：A Philosophy of*
等書，是專業的藝術家和藝術理論家，她對哲學、
藝術實踐之間的關係很感興趣。

尼克 · 希金斯（Nick Higgins）

尼克 · 希金斯是在倫敦發展的插畫家，擁有許多
廣告界的客戶，包括《紐約時報》、《紐約客》，皇
比亞劇團和英國廣播公司國際頻道等。

劉曉米

Picture credits

All illustrations by Nick Higgins

4 Germanisches Nationalmuseum,
Nuremberg, Germany / Bridgeman
Images; 10 Private Collection / Photo ©
Christie's Images / Bridgeman Images;
11 White Images / Scala, Florence; 13
Photo Scala, Florence; 15 Photograph
© 2016 Museum of Fine Arts, Boston;
18 Rijksmuseum, Amsterdam; 21
Ashmolean Museum, University of Oxford
/ Bridgeman Images; 22, 28 Rijksmuseum,
Amsterdam; 29 Photo © Mauritshuis,
The Hague; 32 Photo Scala, Florence /
bpk, Bildagentur für Kunst, Kultur und
Geschichte, Berlin / Photo: Jörg P. Anders;
37 Gemäldegalerie Alte Meister, Dresden
/ © Staatliche Kunstsammlungen Dresden
/ Bridgeman Images; 38 © The National
Gallery, London / Scala, Florence;
44–45, 46, 47, 51, 52, 55 Rijksmuseum,
Amsterdam; 56 Musée du Louvre, Paris
/ Bridgeman Images; 61 © Wallace
Collection, London / Bridgeman Images;
65 Photo © Mauritshuis, The Hague; 69
© Nationalmuseum, Stockholm, Sweden
/ Bridgeman Images; 75 akg-images;
76 © Nationalmuseum, Stockholm,
Sweden / Bridgeman Images; 79 Photo ©
Mauritshuis, The Hague.